KB101884

음악의 사물들

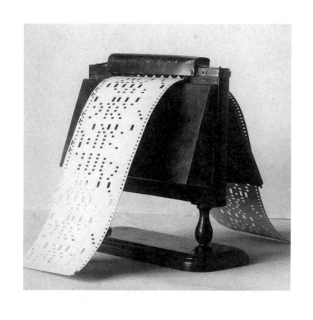

헨리 비숍 호턴이 발명한 오토폰, **1878**,
메트로폴리탄 미술관 소장.

음악의 사물들:
악보, 자동 악기, 음반
신예슬 지음

ISBN 979-11-89356-21-7 02600
값 15,000원

초판 1쇄 발행.
2019년 8월 29일
4쇄 발행.
2024년 7월 26일

자문. 서정은
후원. 서울특별시, 서울문화재단

발행. 작업실유령
편집. 박활성
디자인. 워크룸
제작. 세걸음

워크룸 프레스
서울특별시 종로구
자하문로19길 25, 3층
workroompress.kr

문의
T. 02-6013-3246
F. 02-725-3248
wpress@wkrm.kr

서울문화
재단
'2018년 예술연구서적발간지원사업' 선정
서울문화재단의 지원을 받아 발간하는 Color Book 시리즈 - 예술연구 / Silver Book

신예슬
음악의 사물들: 악보, 자동 악기, 음반

작업실유령

일러두기
이 책에 실린 다음 세 글들은 기존 글을 수정,
보완하거나 재구성한 것이다.

「악보가 말하지 않는 것」:
　　「악보가 말하지 않는 것」,
　　『Heterophony 1』(헤테로포니, 2017), 41~53.
「듣는 음악에서 읽는 음악으로」:
　　「듣는 음악에서 읽는 음악으로:
　　슈네벨의 '모-노, 읽기 위한 음악'」,
　　2013 객석예술평론상 자유주제평, 『객석』,
　　2013년 3월호.
「예술 형식으로서 음반」:
　　「혼톨로지 음악 경향의 매체적 특성과 그 미학」
　　(석사 논문, 서울대학교 대학원, 2017).

서문

유럽 음악의 역사에서 음악은 작곡가와 연주자와
청취자라는 삼자 구도 안에서 형성되어 왔다.
18세기 이후 이 입장들은 더욱 명확하게 분리되어
나름의 역사를 쌓아 가며 작곡과 연주와 청취에
필요한 도구들을 정교하게 다듬어 나갔다. 그중에는
각자의 입장에서 음악을 붙잡아 기록하는 몇몇
사물들이 있었다. 작곡가의 악상을 기록하는
악보, 연주를 기록하고 재생하는 자동 악기,
누군가가 들은 소리 혹은 듣고 싶었던 소리를
기록하고 재생하는 음반이 바로 그것들이다.
음악과 가장 가까운 곳에 있는 이 사물들은 충실한
필기도구이자, 저장고이자, 음악의 존재론적
조건으로 기능했다.

　일반적으로 음악의 현장에서 이 사물들이 딱히
주목받을 필요는 없었다. 음악을 충실히 기록하거나
되살려 낸다는 제 기능을 완수한 뒤 사라지면
되는 것이라 믿어 의심치 않았지만, 어느 순간 이
사물들이 음악을 추적할 수 있는 유일한 실마리처럼
다가오기 시작했다. 이제껏 음악이 추상적인
예술이라거나 비물질 예술이라는 말을 별다른
이견 없이 무심코 받아들여 왔다. 그러나 음악을
경험하고 음악에 대한 글을 쓰는 시간이 누적될수록
음악의 이 근본적인 속성이 점점 수수께끼처럼
느껴졌다. 어디에 있는지, 어떤 촉감인지, 이렇게

생겼는지 추측조차 할 수 없는 데다 형체 없이
어딘가를 둥둥 떠다니는 것 같은 이 '음악'에 도대체
어디부터 어떻게 접근해야 할지 도무지 알 수가
없었다. 단 한 번도 본 적 없는 상상 속의 동물을
떠올리는 기분이었다.

대신, 눈앞에 놓여 있는 것은 그 음악을 각자의
방식으로 기록한 사물들이었다. 음악은 언제나
사물에 크고 작은 흔적을 남기고 있었고, 사람들은
언제나 악보나 악기 같은 사물을 손에 쥐고 음악을
만들어 내고 있었다. 그 자체가 음악은 아니지만
그것 없이는 음악도 없었다. 유물을 발굴해 과거의
삶과 문화를 엿보듯, 손에 쥐고 관찰할 수 있는
이 사물들을 유심히 살펴본다면 매번 흔적 없이
사라지는 음악의 실체에 조금 더 가까워질 수 있을
것만 같았다.

어떤 이들은 그저 도구일 뿐이라고 생각했던
이 사물들에게 도리어 음악을 헌정했다. 혹은
이 사물들의 조건을 면밀히 살펴보며 그 안에서
음악의 가능성을 발견했다. 악보의 외양을 띤 책을
출판하고선 그것이 곧 음악이라 주장한다거나,
인간의 연주를 대체하기 위해 만들어졌던 자동
악기의 목적에서 한층 벗어나 자동 악기로만
연주할 수 있는 연습곡을 만든다거나, 음반 매체의
노이즈만으로 음악을 구성하는 식이었다.

이 사례들에서 악보는 더 이상 작곡의 도구에
국한되지 않았고, 자동 악기는 연주자를 대신하는

데 머무르지 않았고, 음반은 소리를 전달하고
사라지는 투명한 매개자가 되지 않았다. 이 사물의
조건이 곧 음악의 조건이었다. 수단과 목적은
전도되거나 동일시됐다. 굳이 주의 깊게 살펴볼
필요가 없었던 사물들을 수면 위로 건져 올린 이
낯선 사례들은 결국 이제까지의 음악에 잠재된
원칙들이 무엇이었는지를 반증했다.

아마도 그 원칙은 이런 것들이었을 것이다.
음악은 귀로 듣는 것이다. 음악은 눈으로 보거나
손으로 만지는 것이 아니다. 음악은 인간
조건하에서 작동한다. 음악은 기계 조건하에서
작동하지 않는다. 음악은 비물질이다. 음악은
사물이 아니다.

그리고 여기 음악의 사물들에 관한 아홉 편의
짧은 글이 있다. 악보와 자동 악기, 그리고 음반.
음악과 가장 가까운 이 사물들은 음악을 어떻게
조율하고, 음악을 어떻게 방해하고, 음악을 어떻게
돕고, 음악의 과거를 어떻게 기록하고, 음악의
미래를 어떻게 점치고 있었을까. 이 책은 이런
물음들로부터 출발한다.

악보가 말하지 않는 것

음악이 잠재된 문서들. 악보는 근본적으로 음악을 구현하기 위한 지침서지만, 때로는 음악을 시각적으로 옮겨 놓은 문서처럼 보인다. 18세기 후반, 루소는 의도치 않게 악보라는 사물에 깊은 찬사를 보냈다. "그림을 그려 귀에 보여 줄 줄도 모르면서, 그들은 눈에 노래를 불러 줄 생각을 해냈다."#1

악보는 음악의 기록물이자 실현을 위한 지시 사항이므로 음악과는 다른 차원에 존재한다. 악보와 음악 사이에는 언제나 낙차가 있다. 그 거리는 작품에 따라 상당히 가변적이라 어떤 악보는 음악의 뼈대 정도를 제시하지만, 어떤 악보는 그 안에 그 음악의 본질처럼 보이는 것부터 사사로운 디테일까지 모두 담고 있는, 성실히 따르기만 하면 아름다운 음악이 흘러나올 것이라고 보장하는 완결된 세계처럼 보인다. 어떤 악보는 루소의 표현처럼 눈에 노래를 불러 주는 것 같다는 시청각적 교란을 만들어 낼 정도로 정교하다.

여러 문화권에서 각자의 방식으로 음악과 관계 맺는 수많은 악보가 존재했으나 악보가 음악에 지대한 영향을 끼친 사례 중 하나는 오늘날 '클래식'이라는 말로 대변되는 18~19세기의 유럽 음악이었다. 이 전통에서 음악이 만들어지는 과정을 잠시 살펴보자. 누군가의 뇌리에 어렴풋한 소리가 맴돌고, 그는 섬세한 필체로 악보에 음표를 그려 넣는다. 기록이 담보되자 떠도는 소리는

더욱 정교해지고, 복잡해지고, 무사히 먼 곳으로
나아간다. 어느 순간 지시 사항을 가득 담은
악보가 완성된다. 악보는 연주자들의 손에 넘어가
그들에게 수행과 연습을, 때로는 암기를 요구한다.
연주자들은 무대에 올라 지시 사항을 수행하며
소리의 생성과 소멸은 물론 세밀한 청각적 환영을
만들어 낸다. 여러 경로를 거쳐 만들어진 음악은
최종적으로 청취자에게 뿌리내린다. 작곡가에서
연주자로, 청취자로 이어지는 이 3인의 구도에서
연주자와 청취자를 잇는 것은 소리지만 작곡가와
연주자를 잇는 것은 악보다. 악보를 기준으로
본다면 기보하는 자에게 중요한 일은 자신이
상상하는 소리를 최대한 정확히 적는 것이고 악보를
읽어 내는 자에게 중요한 일은 악보에 적힌 기호를
소리로 되살리는 것일 테다. 이 두 인물이 실제로
무엇을 내놓느냐고 묻는다면, 작곡가는 악보를,
연주자는 그 악보에 의한 소리를 생산한다고 답할
수 있겠다.

　　그런데 우리는 일상적으로 연주자가 '작품'을
연주한다고 표현한다. 그 악보에 적힌 내용이
마치 곧장 작품으로 대변될 수 있다는 것처럼.
음악은 소리의 예술이라 불리며 어떤 작품을 진정
소리화하는 과정은 연주고, 악보는 음악을 잠재한
사물이자 연주의 청사진일 뿐 아무런 소리도
내지 않지만, 음악에서 저자의 권위는 기보자인
작곡가에게 돌아간다. 그렇기 때문인지 연주는 종종

이미 만들어진 작품에 대한 해석으로 여겨진다.

그러나 그 해석의 대상이 정확히 무엇인지 묻는 순간 모든 것이 모호해진다. 해석의 대상은 물론 우리가 작품이라고 부르는 것이겠으나 연주자가 손에 쥔 것은 악보고 우리가 작품이라고 부르는 대상은 악보가 아니며, 악보에 그 음악의 모든 것이 다 적혀 있다고 확언하기도 어렵다. 설령 그 음악 작품이 악보에 가장 가깝다 한들, 악보의 여러 판본이 존재한다면 한 작품의 경계가 어디부터 어디까지인지도 불분명해진다(이러한 상황에서 사람들이 자필 악보에 더욱 큰 권위를 부여하는 것은 그것이 작품의 원형에 가장 가깝다는 생각 때문일 것이다). 우리는 여기서 오래된 질문을 다시 마주해 볼 수 있겠다. 음악 작품은 대체 무엇이며, 그건 어디에 있을까.

우리는 손쉽게 베토벤의 작품 「전원 교향곡」, 쇼팽의 작품 「피아노 소나타 3번」이라고 부르지만 우리가 떠올리는 그 작품이라는 진짜 원형이 대체 어디에 어떤 방식으로 존재하는지 알 길이 없다. 우리의 손에 쥐어진 것은 눈에 보이는 기호들로 가득한 악보뿐이다. 음악이 만약 조각과 같은 것이라면, 눈에 보이는 데다가 만질 수 있는 대상이라면 그것을 마주하고 이게 바로 그 음악 작품이라고 말할 수 있겠지만 음악은 그렇지 못하다. 공연의 형태로 이루어지는 음악은 사물과 같은 방식으로 존재하지 않는다. 우리는 작품을

기준 삼아 연주에 대해 '이 작품을 이런 방식으로
연주하는 게 과연 온당하냐', 혹은 '이건 너무 작품에
충실하지 않고 연주자의 자의적 해석이 가득한 것
아니냐'라는 식의 손쉬운 평가들을 내리지만, 그
기준이 되는 듯한 작품의 존재는 베일에 싸여 있다.

한편 이런 생각은 이 음악 전통에서도 소위
고전주의, 낭만주의 시대라 불리는 때에만
국한된다. 바로크 시대만 하더라도 많은 부분이
즉흥적으로 덧붙여진 데다 연주자의 재량에
따라 기보된 음이 바뀌는 경우도 있었으므로
연주 이전에 이미 완성된 것처럼 보이는 음악
작품이란 개념도 사실상 없었을 것으로 추정된다.
그럼에도 18~19세기의 음악 관습이 만들어 낸
작품이라는 환영은 때로 시대를 초월하는 보편
관념처럼 여겨진다. 그러니 연주와 작품 중 더욱
의심스러워 보이는 것은 연주의 방향성이 아니라
그 연주의 판단 기준처럼 작동하는 '작품'이라는
존재다. 음악학자 리디아 괴어는 음악 작품의
존재론에 관한 논의를 시작하며 "음악 작품은
존재의 모호한 형식을 즐긴다. 그들은 '존재론적
돌연변이다'"#2라는 말을 던진다. 괴어가 주목한
것처럼 그 '작품'이라는 존재를 규정하기가
어려움에도 작품이라는 명쾌한 말은 음악에 관한
우리의 말 속에 떠돈다.

눈에 보이지도 않고 만질 수도 없는 그 음악
작품이 정말로 어딘가에 존재한다고 증명해

내는 것은 거의 불가능에 가까워 보인다. 그 음악
작품이라는 것이 환청인지 환상인지도 모호하다.
어쩌면 연주는 악보에 의지해 원본 없는 무언가를
복원하는 과정, 혹은 악보를 경유해 음악을
창작하는 것인지도 모른다. 악보가 기록하는 것과
연주가 실현하려는 것이 정확히 같은 대상인지도
불분명하지만 적어도 우리는 유럽 전통에서 음악
작품이 만들어지는 과정 중 단 한 부분에 그 음악의
전부가 담겨 있지 않다는 사실만큼은 파악할 수
있다. 악보와 연주의 관계는 기보자가 그 작품의
유일한 저자가 아니고, 악보가 그 음악 작품의
전부가 아니라는 사실을 분명히 드러낸다.

　　그렇다면 음악 작품이 무엇인지 단번에
규명하려는 지난한 시도는 차치하고 언제든
눈앞에서 넘겨 볼 수 있는 악보라는 사물이 보이지
않는 음악에 어떻게, 그리고 어디까지 다가가고
있는지를 추적해 보자. 악보는 작곡가와 연주자를
매개하는 중간자이자 음악 작품이라는 유령 같은
대상을 찾아가는 데 꼭 필요한 단서이자 음악을
소환해 내는 일종의 주문서다. 악보는 음악의 모든
것을 기록하지 않는다. 선택적으로 기록된 악보,
그리고 선택적인 수행 혹은 기록되지 않은 것까지
복원 혹은 창작해 내야 하는 수행. 수행이 악보를
언제나 초과하거나 악보와 어긋난다면 기보에는
언제나 어느 정도의 정보 손실이 예정되어 있다고
할 수 있을까. 그 손실이 정확히 어떤 것인지

파악하는 일은 근본적으로 불가능하겠으나 우선
악보에 무엇이 기록되었고 무엇이 기록되지
않았는지를 파악하는 일 정도는 가능할 듯하다.
악보에 기록되어 있는 것과 연주자들이 수행하는
것의 불일치가 만들어 내는 균열 속에서,
음악이라는 모호한 존재에 가까워질 작은 단서를
찾을 수 있을지도 모른다.

악보에 기록된 것

18~19세기 유럽 전통의 악보에 기록된 것들은 선택
가능 여부에 따라 크게 둘로 분류된다. 첫 번째는
악보에 필수적으로 기록되어야 하는 기호들이다.
오선, 마디선, 음자리표, 음표와 쉼표. 소리 내야 할
음높이와 음길이를 동시에 보여 주는 이 타원형의
기호 '음표'는 수차례 형태 변화를 겪은 악보의
가장 오래된 구성 요소로, 이 음악 전통에서 악보를
성립시키는 첫 번째 요소다. 음표는 글을 읽는
방식과 동일하게 좌에서 우로 읽어 내려가도록
설계되어 있다. 규칙적으로 박자를 나누는 마디선,
가온 다(**C**)를 중심으로 거울처럼 마주 보는
높은음자리표와 낮은음자리표도 보편적인 기호로
자리 잡았다. 음표를 정확한 맥락에 위치시키기
위해 생겨난 이 기호들은 비교적 오랜 시간 이 음악
전통의 주요한 기호로 여겨져 왔다. 이들은 늘
포함되어야 하는 정량화된 기호들로, 악보의 틀을
지탱한다.

두 번째는 선택적으로 기록된 요소들이다. 음을 묶고 호흡의 단위를 구획하는 슬러, 약어로 명시된 셈여림, 점진적인 다이내믹 변화와 어택 방법, 특정한 느낌 혹은 정서를 동반한 템포 지시어, 한 악장 혹은 작품의 성격을 지시하는 나타냄말, 손가락 번호. 이것들은 대체로 오선과 오선 사이, 음표와 음표 사이 어딘가의 빈 자리에 기보된다. 악보 체계에 관여하는 기호들이 오랜 시간 지면에 꾸준히 자리 잡고 있던 것과 달리 이 부가적인 기호들은 시대와 특정 작품에 따라 유연하게 변해 왔다. 이 기호들은 음악의 변화를 감지할 수 있는 또 다른 단서가 되었는데, 대체로 이 새로운 기호들이 악보에 진입한 시점은 음악이 추구하던 특정한 디테일이 그 시대에 어떻게 변화했는지를 보여 줬다.

바로크 시대의 사람들은 슬픔, 기쁨, 분노, 사랑, 공포, 흥분, 놀람과 같은 감정이 특정한 신체 상태에 의해 발생하는 것이라고 생각했고 작곡가들은 이런 감정들을 정형화된 형태로 나타내려 했다. 한 작품이 한 감정을 표현한다고 믿었던 이 시대에는 템포와 성격이 결합된 '알레그로'나 '안단테', '스케르초' 같은 나타냄말이 악보의 첫머리에 기록되기 시작했고, 종종 제목으로 쓰이기도 했다. 바로크 시대까지는 관습적으로 더해지던 꾸밈음이나 즉흥적으로 연주되는 반주는 샅샅이 기보되지 않았다. "만약 꾸밈음을 음표로 써

놓으면 음악가의 창조적 상상력이 차단될지도
모르기 때문이다."#3 이런 부분은 고전주의 시대를
거치며 정확히 기보되기 시작했지만 그럼에도
고전주의 시대에 여전히 연주자들은 '카덴차'에서
각자의 재량을 선보일 수 있었다. 낭만주의 시대에
들어서는 이전까지 *ppp*에서 *fff* 정도로 쓰이던
다이내믹이 *ppppp*부터 *ffff*까지 확장되었고#4
강약, 템포, 프레이징 등을 표기하는 기호들이 더욱
많이 사용된 것은 물론, 짧은 질문이나 소네트 등
다양한 종류의 문구도 이전보다 더 많이 출현했다.
음악은 감정이나 여흥이 아니라 일상 너머의,
초자연적인 세계를 들려주려 했다. 문학과 음악이
낭만주의자들을 신화나 꿈 같은 세계로 손쉽게
데려갔던 것을 기억해 보자. 그 초월적 세계로 함께
갈 수 있던 텍스트와 음악이 한 지면 위에서 만나게
된 것은 우연이 아니었을 것이다.

　　악보에 새로 진입한 기호들은 이 전통에서
음악의 사조가 전환되던 시기와 맞물려 변화하고
출현하며 당대의 인식을 분명히 반영했지만
음표를 중심으로 짜인 악보의 근본적인 기록
체계를 바꾸지는 않았다. 악보는 여전히 음표에
의지했고 그 외의 기호들은 여전히 선택적인
영역에 머물렀으며 기록과 실제의 오차를 줄이려
했던 수많은 시도는 대체로 악보의 문법을 깨지
않는 선에서 이루어졌다. 상상한 소리를 더 정확히
기록하려는 창작자의 욕망은 더 많은 지시 사항과

더 상세한 기호들로 표현될 수밖에 없었다. 악보에
진입할 수 있는 기호의 목록은 끝없이 늘어났고,
이들은 여러 음악가들이 공유할 수 있는 공통
관습의 영역으로 재빨리 포섭됐다.

　한 예로, 『그로브 음악 사전』의 '기보'(notation)
항목은 여러 기호가 혼합되어 있는 리스트의
「초절기교연습곡 1번」 도입부를 소개하는데, 단
두 마디의 악보에 사용된 기호는 높은음자리표,
낮은음자리표, 박자표, 음표, 쉼표, 마디선, 임시표(♭,
♯, ♮), 다이내믹(*f*), 페달(Ped.), 페달 떼기(*),
연주법(*rinforzando*), 언어로 템포 지시(Presto),
메트로놈 숫자로 템포 지시(M.M. ♩=160), 감정
지시(*energico*), 옥타브 위치 변경(*8va* ----------|),
손가락 번호, 리듬 그룹핑(숫자 19), 슬러(⌒),
페르마타(⌢), 스타카티시모(▲), 펼침화음(𝄞),
점점 크게(*cresc.*), 점점 작게(*decresc.*)로, 단정한
음표들이 지면의 대부분을 채운 덕에 그리
번잡스러워 보이지는 않으나 그 가짓수만 스물세
가지다.

　작곡가들이 최대한으로 기록한 정량화된
음표와 정형화된 지시 사항의 총체는 점차
더 정교한 작품이라는 환영을 만들어 냈다. 거의
기록할 수 있는 모든 것을 샅샅이 기록한 것에
가까워 보였다. 하지만 악보에 기록된 것들이 그
음악 작품의 본질에 가까울까? 섣불리 단언하기에는
악보 이후에 너무 많은 과정이 남아 있는 듯하다.

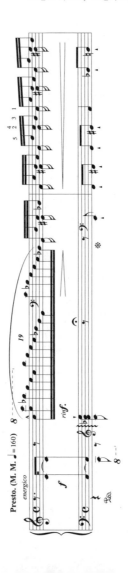

악보 이후의 수행 ─────────

작곡가는 악보에 온갖 기호를 동원해 소리 나야
할 음과 소리 내는 방식과 그 음악의 표현을
명시하지만, 연주자에게 악보는 음악의 출발점에
있는 단서일 뿐이다. 악보에는 두 개의 시선과
이중의 시제가 내재되어 있다. 악보를 바라보는
기보자(작곡가)의 시선과 수행자(연주자)의 시선은
서로 다르다. 여기에 시차도 덧입혀진다. 시각
예술가 남화연의 표현처럼 악보는 "과거의 기록이자
미래의 사건이 내재된 상태"#5다. 작곡가와
연주자라는 두 시선에 과거와 미래라는 두 시제가
덧입혀짐에 따라 악보와 수행이 불일치할 가능성도
한층 더 커진다. 물론 악보는 작곡가의 악상이라
부를 수 있을 만한 '기록되기 이전의 음악'과도
불일치할 수 있다. 그러나 기록되기 이전의 음악과
악보 사이의 불일치는 가까스로 추측만 할 수 있을
뿐 판단할 근거가 그 어디에도 없으므로, 대체로 그
불일치는 연주 단계에서만 가시화된다.

　　악보와 연주의 불일치는 상당히 능동적으로,
그리고 계획적으로 이루어진다. 연주자가 악보에
익숙해지는 과정을 보자. 연주자는 악보에
적힌 기호와 지시를 정확히 이해하고 반복하며
습득한다. 음표와 리듬을 읽고, 권장된 호흡과
템포에 움직임을 맞춘다. 수많은 지시 사항에 어느
정도 익숙해진 후에는 악보에 적혀 있지 않지만
빠져서는 안 될 것들을 찾아낸다. 기호로 빼곡한

위의 리스트의 악보에도 모든 것이 적혀 있는 것은
아니다. 적절한 음색과 뉘앙스, 루바토나 아고긱
같은 미세한 타이밍 조절, 기보될 필요가 없었던
관습, 언어화될 수 없는 세밀한 아티큘레이션,
무게감 등, 이들은 기보되지 않았기 때문에 오히려
연주자의 재량을 더 낱낱이 드러내는 중요한
요소로, 악보 이면의 논리로 분석하거나 숙련
과정을 거쳐야만 알 수 있는 것이다.

　　한편 악보에 없는 것을 실현해 내는 능력은
도제식으로 이루어지는 음악 교육의 현장에서 때로
비밀스럽게 전수되곤 한다. 이상적인 음악 교육은
연주법이나 창법 같은 테크닉에만 국한되지 않는다.
이 악보를 어떻게 표현해 낼지, 이 음악을 어떻게
접근해야 할지 등, 스승의 음악과 표현법까지
체화하는 과정이 동반한다. 일대일 레슨에서는 '이
프레이즈의 감정을 잘 생각해서 표현해 보라'거나,
'어떤 내러티브를 상상해서 이야기를 들려주듯
연주해 보라'는 등, 악보에는 전혀 적혀 있지 않은
데다가 뜬구름 잡는 듯한 주관적 표현들이 오간다.
스승을 통해서든 스스로 탐구하는 과정을 통해서든
좋은 음악을 만들기 위해 연주자들이 반드시
숙련해야 하는 것들은 악보에 적혀 있지 않은 것을
표현하는 방법인지도 모른다. 기호로 가득 찬
악보는 충실히 지시를 따르기만 하면 근사한 음악을
내어 주겠다고 약속하는 듯하지만 연주자들은 기호
사이의 행간과 맥락을 읽어야 한다.

연주는 어느 순간 악보 너머로 나아간다.
필요하다면 이를 위해 나름대로 악보에 새로운
기호를 적는다. 악보의 여백에 적힌 작은 지시
혹은 기록되지 않은 뉘앙스가 가장 주된 기호인
음표들을 압도하기도 한다. 악보에서 가장 중요한
기호와 연주자가 가장 중요히 수행할 요소가
꼭 일치하지는 않는다. 명시된 지시 사항만을
따라가는 것이 아름다운 연주를 보장하지도 않는다.
그렇다고 지시를 위반하는 것은 악보가 제시하는
그 음악으로부터 멀어질 위험이 있다. 문맥에 따라
지시와 수행 사이의 적당한 거리를 유지해야 한다.
지시와 수행 사이의 거리가 얼마나 멀고 가깝냐에
따라 연주는 '악보에 충실한 연주', '작품에 충실한
연주', '독창적인 연주', 혹은 '자의적인 연주'라는
평가를 얻는다. 연주를 고유하게 만드는 것은 그
선택이다. 그 선택은 특히 악보 위에 선택적으로
놓여 있는 작은 기호들, 혹은 적혀 있지 않은
것들을 통해 가시화된다. 여백에 적힌 작은 기호나
애초에 기록되지 않은 요소들이 중요하지 않아서
악보에 기록되지 않았다기보다는, 이 음악의
기보 시스템이 그것을 제대로 드러내지 못했거나
혹은 애초에 기록될 수 없는 성질이라고 보는 게
더 적합할 것이다. 이를테면 호흡이나 매 순간
변화하는 감정의 밀도, 말없이 이어지는 듯한
이야기, 음표 위에서 요동치는 다이내믹은 음표처럼
중요히 기록되지 않았지만 이들은 음악의 중요한

일부분이며, 마땅히 '들려져야' 한다.

음악의 본질이 도식화될 수 있는 구조물 같은 것이라면 이는 악보에 적혀 있는 음표들에 내재되어 있을지도 모른다. 우리가 소위 '음 구조'라 부르며 어떤 음악에 학술적으로 접근할 때 분석의 대상(화성, 선율, 리듬 등)으로 삼는 바로 그것. 하지만 여러 질문들이 뒤따른다. 우리가 작품이라고 통칭하는 것이 반드시 그 음 구조에만 그치는 것일까. 소리를 경유하지 않은 그 정보들을 작품이라고 부를 수 있을까. 우리가 음악 작품에 기대하는 것은 과연 기보되어 있는 것들뿐일까. 연주자들은 그 기보되어 있는 것들만을 소리로 실현시키면 그 작품을 온전히 연주하는 것일까. 음악 작품은 그 악보에 숨어 있다는 결론이 내려지고, 추적은 완료된 것일까.

음악이 지면에 포섭될 수 없기 때문에 우리가 악보에 기보되지 않은 것까지 복원 내지는 해석하며, 연주를 더욱 입체적으로 만들게 하는 바로 그 지점은 무엇인가. 우리가 음악에 기대하는 근사한 순간을 만들어 내는 것은 무엇인가. 음악을 '음악적으로' 만드는 것은 무엇인가. 그것은 악보의 이면에서 연주자가 읽어 내길 기다리며 숨어 있는 어떤 대상에 더 가까울 것이다.

연주자의 과제는 이것들이다. 적혀 있지 않은 것들을 가청화할 것. 악보가 적지 못했던 것, 그리고 어쩌면 곧 악보의 수면 위로 떠오를 어떤 기호들,

기호가 되기 이전의 대상들을 소리로 구현해 내는
것. 악보의 역사는 암시된 것을 조금씩 지면으로
끌어냈고, 작곡가들은 자신의 머릿속에 있었던 악보
이전의 음악과 악보 이후의 음악의 간극을 좁히려고
노력해 왔다. 어떤 기호들의 변화와 출몰은 음악이
변화한 시점을 알아차릴 수 있는 기준점이 되기도
했다. 하지만 이 모든 노력은 영원히 성취될 수 없는
불가능한 시도다. 좁혀지지 않는 한 끗 차이. 음악의
근본적인 번역 불가능성. 지면에 결코 포섭될 수
없는 것들. 음악에서 무엇을 어떻게 기록할 것인가.
우리가 음악에서 앞으로도 계속 귀 기울여 듣게
될, 형용할 수 없는 어떤 것들은 악보가 영원히
기록하지 못하는 것일지도 모른다.

1. 장 자크 루소, 『언어 기원에 관한 시론』, 주경복·고봉만
옮김(서울: 책세상, 2008), 121.
2. Lydia Goehr, *The Imaginary Museum of Musical Works:
An Essay in the Philosophy of Music* (Oxford University
Press, 2007), 2. 리디아 괴어는 '존재론적 돌연변이'라는 표현을
다음 문헌에서 차용했음을 밝힌다. Alan Tormey, "Indeterminacy
and Identity in Art," *Monist* 58 (1974): 207.
3. 니콜라우스 아르농쿠르, 『바로크음악은 '말'한다』, 강해근
옮김(경기: 음악세계, 2007), 45.
4. Ian D. Bent et al., "Notation," *Grove Music
Online* (Oxford University Press, 2001), http://www.
oxfordmusiconline.com.i.czproxy.nypl.org/grovemusic/
view/10.1093/gmo/9781561592630.001.0001/omo-
9781561592630-e-0000020114.
5. 오민, 『스코어 스코어』(서울: 작업실유령, 2016), 59.

무너지는 다섯 개의 선

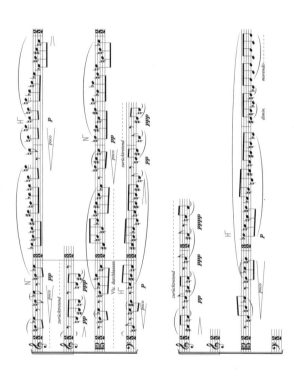

"나는 음표는 몰라도 쉼표는 다른 피아니스트들보다
더 잘 연주한다." 피아니스트 아르투르 슈나벨의
말처럼, 오선 위에 놓인 쉼표는 언제나 음악의
중요한 일부였다. 소리 내지 말라는 부정의 지시를
담은 쉼표는 오선이라는 일종의 타임라인 위에 놓여
있을 때 음악적인 침묵으로서 그 위력을 발휘해
왔다.

　　1926년, 알반 베르크는 현악 사중주를 위한
「서정 모음곡」의 마지막 부분에서 먼저 연주를 마친
파트에 쉼표를 적어 넣은 것이 아니라 오선 자체를
지운다. 물론 같은 위치에 쉼표가 놓여 있었어도
들리는 소리에는 차이는 없겠으나 이런 기보는
악보를 바라보는 연주자들에게 철저하게 다른
감각을 선사한다. 오선 위에 쉼표가 있다면 쉼표를
연주한다는 수행을 하는 것이지만 오선이 사라지면
그대로 자신의 음악이 끝나 버리는 것과 다름없다.
연주자는 서로 다른 시점에 각자의 음악을 끝내고
먼저 연주를 마친 이들은 '음악 바깥'에서 남은
이들의 연주가 끝나기를 기다린다. 쉼표가 담보하던
공백의 음악적 시간은 사라진다. 끝을 기다리며
쉼표로 음악을 유예하는 것이 아니라 각자의 소리가
끝나자마자 정말로 죽음에 이르듯이(*morendo*).

　　끝없이 부유하는 듯한 에릭 사티의 음악에
규칙적인 박과 강세는 일종의 장애물이다. 마디와
박자는 단순히 음악을 정량적으로 구획할 뿐만
아니라 강박과 약박이라는 위계와 기계석으로

반복되는 강세를 만든다. 박자표와 마디선에는
강세의 리듬이 내재되어 있었다. 우리는 4분의
4박자는 강-약-중강-약, 4분의 3박자는 강-약-
약을, 4분의 2박자는 강-약, 8분의 6박자는 강-약-
약-중강-약-약이라는 강세를 지니고 있다고 배워
오지 않았는가. 박자 안에 존재하는 이 강약은
대체로 첫 박을 중요한 음으로, 끝 박을 덜 중요한
음으로 인지하게 만드는 데다가 이것이 마디 단위로
반복되게 만든다. 경우에 따라 이 강세의 리듬이
선명히 드러나기도, 모호하게 숨겨져 있기도
하지만 관습적으로 박자와 마디 자체에 그런 성질이
내재되어 있다는 것은 부인할 수 없는 사실이다.
에릭 사티는 「벡사시옹」에서 이 박자표와 마디선을
지운다.[#1] 그러자 음표들은 틀 밖에서 유영하기
시작한다.

　　사티는 시간 속에서 끝없이 추동하는 소리와
강세의 움직임보다 고요히 정지된 듯한 '가구'와
같은 감각을 전면에 드러낼 바랐다. 그렇다면
이런 음악은 매순간 요동치기보다는 항상성을
유지하는 편이 더 좋았을 것이다. 마디선과
박자표를 지우는 일은 원하든 원치 않든 규칙적인
강약이 부여되어 버리는 체계에서 벗어나는 아주
간단한 방법이었다. 물론 마디선이 없어진다고
해서 그 음악의 모든 강약이 사라지는 것은
아니다. 괄호처럼 음들을 묶는 슬러에 따라 어떤
음은 더 강하고 무겁게, 어떤 음은 더 약하고 가볍게

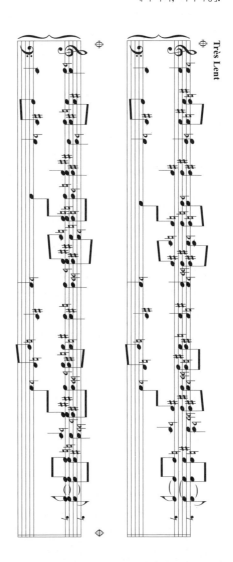

연주된다. 하지만 마디선과 박자표가 사라진 이후의
강세는 각 프레이즈의 성격에 따라 유동적으로
바뀌었지, 적어도 기계적으로 부여되지는 않았다.

쇤베르크는 더 근본적인 차원을 건드렸다.
악보에서 가장 중요한 기호였던 '음표'를 변화시킨
것이다. 본래 오선 위에 놓인 음표는 그 자리에
있는 바로 그 음정을 정확히 짚을 것을 요구하는
기호였고 정확한 음정을 안정적으로 내는
것은 연주자들이 주요하게 훈련해 온 기본기
중 하나였다. 그런데 1912년에 쇤베르크가
「달에 홀린 피에로」에서 선보인 '말-노래'라는
뜻의 슈프레히슈티메(Sprechstimme 혹은
Sprechgesang, 음기둥에 ×로 표시)는 말하듯이
노래하기를, 혹은 노래하듯 말하기를 요구한다.
발화와 노래 사이의 한 지점을 소리 내야 함에
따라 기보된 음정의 정확성은 자연스레 흐려졌다.
음정만을 지시하던 음표가 발화를 모사하라는 지시
사항과 합쳐지자 음표에 잠재되어 있던 음정의
견고함이 일순간 위태로워졌다. × 기호가 그 음표의
일부를 부정하기라도 하는 것처럼.

기존의 작품 개념을 확실히 무너뜨린 것은
'선형적 구조'의 변화였다. 1956년, 카를하인츠
슈토크하우젠은 「클라비어슈티크 11번」에서 오선,
음표, 음자리표라는 익숙한 기호들을 사용하지만
이것을 연속적인 오선 위에 차례차례 제시하는 것이
아니라 지면에 총 열아홉 개의 음향 단편들만을

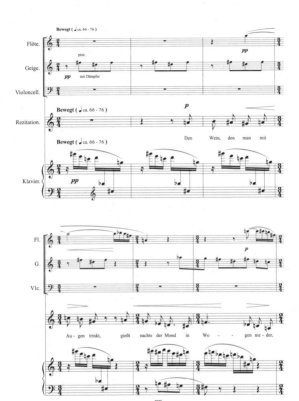

흩뿌려 놓았다. 그러자 왼쪽에서 오른쪽으로
순서대로 읽어 내려가도록 설계된 오선의 선형적인
타임라인이 산산조각 났다. 단편들을 어떤 순서로
엮어낼지는 연주자의 선택이었다. 작곡은 재료를
제시하는 과정으로 축소됐고 그것을 시간 위에서
구성(compose)하는 일은 연주자의 몫이 된 데다가
작곡가는 자신이 작곡한 작품이 어떤 소리를 낼지
예측할 수 없었다. 19개의 단편을 한 번씩 모두
연주한다는 전제하에 이 작품은 대략 12경 1634조
개의 결과물을 만들어 낼 수 있게 됐다.

　　오선이 담보하던 선형적 시간이 부서지자
우리가 '작품'이라고 불러 왔던 대상도 이전과
다르게 재조정될 수밖에 없었다. 적어도
「클라비어슈티크 11번」에서 '작품'은 작곡가가
기보하려는, 그리고 연주자가 실현하려는 '소리의
상'에서 멀어져 사건의 출발점에 놓인 '재료와
규칙'에 가까워졌다. 이러한 종류의 음악은 소리를
듣고 그것이 무슨 작품인지 곧장 판단할 수 없게
하고, 소리를 기준으로 그 작품에 대한 최소한의
합의를 마련할 수 없게 한다. 「클라비어슈티크
11번」이 「클라비어슈티크 11번」임을 알 수 있게 하는
것은 음 구조가 아니라 '내가 연주하는 것이 이
작품이다'라는 연주자의 호명이었다. 이제는 작품이
들려주고자 하는 소리가 무엇인지 알 수 없었고,
따라서 작곡가가 상상한 소리와 연주가 들려주는
소리가 일치한다고 말할 수 없었고, 작품은 더 이상

카를하인츠 슈토크하우젠, 「클라비어슈티크 11번」 중 일부.

악보에 고정될 수 없었다.

　오선이 지워지고, 박자표와 마디선이
사라지고, 음표의 견고함이 부정되고, 선형적
구조가 흐트러졌다. 여전히 새로운 기호가 악보에
진입했지만 궁극적으로 악보를 혼란에 빠뜨린
것은 새로 더해진 기호보다는 기존의 기호를
재조정하거나 사라져 버린 기호들이었다. 끝없이
추가된 작은 기호들은 여전히 작곡가가 상상한
소리를 더욱 자세히 기록하려는 '정확함에의
욕망'에서 비롯되었으나 체계를 지탱하던 주된
기호들이 사라지거나 변한 경우엔 이 악보가 대체
음악의 무엇을 기록하고 있냐는 근본적인 질문을
다시 마주해야 했기 때문이다. 서서히 생겨난 이
작은 균열들은 우리가 음악 작품이라고 막연히 불러
왔던 것에 근본적인 의심을 품게 할 정도로 점점 더
큰 변화를 불러오기 시작했다.

　그래픽 기보의 탄생 ─────────
악보의 체계가 흐트러지자 낯선 기호를 담은
지면들도 돌연 악보로 기능하기 시작했다. 이제는
음표가 없어도, 기존 체계를 따르지 않아도 충분히
악보가 될 수 있었다. 점차 음악과 시각 기호의
새로운 관계가 형성되었고 악보를 읽어 내는 방식도
다양해졌다. 악보는 공동체가 공유하던 일종의
문자 체계에서 벗어나 어수선하지만 모두에게
열린 공론장 같은 지면으로 변화했다. 끝없이

팽창해 나가며 그 범주를 확장한 비관습적인 기보
방식들은 단 하나의 용어나 개념으로 수렴될 수
없었지만, 기존 체계에서 벗어난 악보들을 지칭할
수 있는 용어가 필요해짐에 따라 이 악보는 '그래픽
악보'로, 그것을 기록하는 통일되지 않은 방법들은
'그래픽 기보법'이라 불리기 시작했다. 그래픽이라는
단어의 어원이 그리기 혹은 쓰기를 뜻하는 그리스어
'graphē'에서 비롯되었다는 사실을 생각하면
근본적으로 기존의 오선보도 '그래픽'이 아닐 이유가
딱히 없어 보이지만, 오선보의 기호들이 일종의
문자 체계처럼 통용되었음을 고려한다면 그 전통
바깥에 있는 새로운 기호와 악보들이 상대적으로
시각적인 대상으로 보였을 것임을 추측할 수 있다.

　　그래픽 기보의 선구자는 단연 존 케이지였다.
1950년대, 2차 세계대전 종전 후 아방가르드
음악가들은 백지 상태에서 다시 시작하자는
의미에서 이전과 논리도 어법도 개념도 다른 음악을
만들어 냈다. 그중 누군가는 총렬주의라는 이름하에
음렬주의의 유산을 적극 받아들여 음가, 리듬,
다이내믹, 음고 등 음을 만드는 여러 매개 변수를
수치적으로 엄밀하게 통제했고, 또 다른 누군가는
전자 음악을 시도하며 기계로부터 낯선 소리를
끌어냈다. 이런 와중에 케이지는 음악이 작동하는
방식을 근본적으로 재고하며 우연성과 즉흥성이
강조된 퍼포먼스들을 만들었고, 그러한 실례들은
그래픽 기보와 긴밀한 관계를 맺었다.

케이지는 「아리아」의 악보를 기존 체계에서 사용됐던 그 어떤 기호도 쓰지 않은 채 선과 색, 텍스트만으로 구성한다. 이 악보의 서문에 의하면 선은 노래할 성부들(vocal lines)을, 남색 선, 빨간 선, 검은 실선과 점선, 검은색 선, 보라색 선, 노란색 선, 녹색 선, 주황색 선, 밝은 파랑색 선, 갈색 선 등의 선은 서로 다른 창법을, 검은색 사각형은 목소리로 내는 비음악적인 노이즈를 의미한다. 애초에 소리에 대한 정보를 상세하게 적어 둔 것도 아니었지만, 케이지는 이 악보가 정확하게 묘사된 것이라기보다는 개략적인 제안이라고도 덧붙였다. 이전의 악보들이 음표라는 타원형의 점들로 구성되어 있었고 대체로 흑백이었던 것과 달리, 선과 색이 정보 값을 지닌 기호로 악보에 등장하자 그 선은 소리의 연속성과 일렁이는 움직임을, 색은 그 선의 창법과 그 변화 기점을 선명히 가시화했다. 이런 기보 방식은 음표처럼 한 점으로 수렴되는 고정된 음정보다는 높낮이의 상대적인 간격이, 정확한 리듬보다는 유동적인 호흡이 더욱 중요해지도록 만들었다.

그래픽 기보법에 가장 잘 상응한 형식은 「아리아」와 같은 불확정적 음악이었으나 다른 한편 이 기보 방식은 작곡가의 의도를 더욱 잘 전달하기 위한 방안으로도 쓰였다. 날카롭게 충돌하는 듯한 크시슈토프 펜데레츠키의 52대의 현악기를 위한 「히로시마 희생자에게 바치는 애가」 도입부는

모든 소리가 조밀하게 부딪히도록 계획된 것처럼 들리지만 이 부분은 음표가 아니라 세모 모양의 기호와 점선과 실선, 그리고 곡선으로 기보되어 있다. 음정과 리듬이 세세하게 기록되진 않았으나 각 악기군이 특정 음역을 맡아 몇 초 동안 그 안의 모든 소리를 끄집어내도록 설계됨에 따라 결과적으로는 밀도 높고도 단단한 음향 덩어리가 구현된다. 「히로시마 희생자에게 바치는 애가」는 기본적으로 우연적이거나 즉흥적인 요소가 아니라 작곡가가 상상하는 음악을 더욱 잘 드러내기 위해 그래픽 기보를 사용한 것에 가깝다.

기존의 오선보처럼 점 단위로 엄밀하게 소리 정보를 고정할 수는 없지만 이런 방식의 기보는 소리의 선적인 흐름과 유동적인 움직임을 그려내고 전달하는 데에는 한결 더 유용하고 편리했을 것이다. 「히로시마 희생자에게 바치는 애가」를 구성하는 핵심 요인은 음표로 수렴될 수 있는 점이라기보다는 면과 덩어리에 더 가까운 지속하는 소리였고, 추상적인 시간적 흐름보다는 물리적인 시간이었고, 몇 개의 음이 모여 만들어 낸 화음이 아니라 음역이었다. 이들은 굳이 오선 안에 머무를 필요가 없었다.

성악을 위한 악보인 루치아노 베리오의 「세쿠엔차 3번」은 오선과 음표, 음기둥 등 기존과 유사한 기호들을 채택했지만 그 쓰임새는 이전과 다소 달랐다. 이 악보에서 음표는 이전처럼 정확한

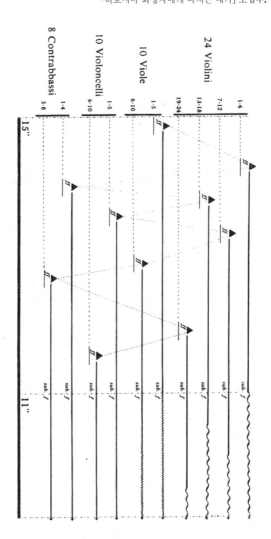

음정을 짚어 내기 위해서가 아니라 목소리의
동선을 선명히 보여 주기 위한 일종의 이동 궤적에
가까워 보인다. 음기둥은 여전히 음의 길이와
리듬에 관여하지만 특별히 이 곡에서는 음기둥이
절대적으로 고정된 음정 없이 리듬만 표시하는 데
유용하게 사용된다. 오선은 경우에 따라 다섯 개의
선이 모두 쓰이기도, 세 개나 네 개의 선만 쓰이기도
한다. 이러한 기보는 이제까지 오선보가 집중하게
만들었던 '고정된 음'에서 벗어나 목소리의 움직임과
변화가 주는 에너지를 더욱 전면에 드러낸다.

　　만화 같은 장면이 빼곡히 들어찬 성악가 캐시
버버리언의 「스트립소디」의 악보는 효과음에 가까운
소리들을 지시하는데, 기보자는 소리를 기호화하는
것이 아니라 만화적 이미지와 결합된 텍스트를
악보화했다. 몇몇 부분에서는 이를 잘 표현하기
위해 그림을 직접 그려 넣기도 했다. 텍스트적
표현들만으로 구성된 이 악보는 그만큼 손쉽게
이해할 수 있었으나 이 텍스트 이면에 위치한
소리들을 상상하고 음악으로 구현하는 일은 거의
연극 연기에 가까운 까다로운 퍼포먼스를 요구했다.

　　서서히 그림의 영역으로 뻗쳐 나간 그래픽
악보들은 음악 작품에 관한 기존의 관념과 한
음악의 정체성을 위태롭게 만들었다. 이전까지
악보에 체계적으로 기록된 기호들은 그 음악의
본질이라 할 만한 것을 단단히 엮어 주는 것처럼
여겨져 왔다. 니콜라스 쿡은 오선보 체계에 깊게

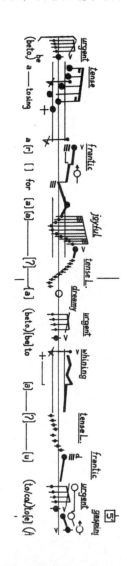

뿌리내린 **18~19**세기 유럽의 악보가 이제까지 그 음악의 본질에 어떻게 관여해 왔는지에 대해 다음과 같이 말한다.

> 악보는 음악의 어떤 속성이 본질적인 것인지 확인하는 틀을 제시한다. 그래서 연주에 이런 속성이 없다면 그 음악을 연주한다고 전혀 말할 수 없다. 예를 들어 쇼팽의 곡을 연주하다가 한 음을 틀렸다고 해서 연주한 것이 쇼팽의 곡이 아니라고 우기는 사람은 없다(철학자 한두 명은 그럴지도 모르겠다). 하지만 **95**퍼센트의 음들이 틀렸다면 사정이 다르다. 이런 두 극단적 경우 사이 어딘가에 쇼팽의 곡을 쇼팽의 곡으로 만드는 본질적인 음 구조가 놓인다. 하지만 음을 정확히 연주하는 것은 음악의 일부일 뿐이다. 이런 음들 주위로 수많은 해석의 가능성이 있으므로 더 빠르거나 느리게, 더 크거나 작게 연주할 수 있고, 다채로운 프레이징과 아티큘레이션을 선택할 수 있다. 그럼에도 쇼팽의 곡을 연주한다는 데에는 변함이 없다.#2

오선보의 체계가 무너지고 그래픽적 요소들이 지면에 등장하자 "쇼팽의 곡을 쇼팽의 곡으로 만드는 본질적인 음 구조"가 사라졌고, 무엇이 이 작품을 이 작품으로 만드는지 판단하기 어려워졌다.

물론 그래픽 기보법을 사용해 이전처럼 음 구조를
기록하거나 연주자가 내야 할 소리들을 자세히
기록하는 것도 가능했지만, 그래픽 악보는 그
속성상 불확정적, 우연성, 혹은 알레아토리
음악이라 불린 사례들과 깊게 결탁할 수밖에
없었다. 우리는 그 악보가 대체 어떤 소리를 낼지
구체적으로 떠올릴 수 없었다. 이 작품의 모든
연주가 공유하는 지점이 있을지 판단하는 것도
불가능했다. 마찬가지로 연주를 듣고 이게 무슨
작품인지 역으로 추측하는 일도 몹시 어려워졌다.
청음이야 할 수 있겠으나 우리가 그것을 통해서
알 수 있는 것은 작품이 아니라 연주의 결과였다.
그래픽 기보로 쓰인 불확정적 음악에서 어떤 작품을
바로 그 작품으로 만들어 주는 요인이 악보에서
사라지자 악보와 연주의 관계는 순식간에 훨씬
느슨해졌다. 동시에 정확히 무엇을 작품이라고
불러야 할지 모호해졌다. 연주자의 선택과 상상력을
거치지 않고서는 그 소리가 결코 만들어질 수
없었기 때문이다.

　　하지만 연주자가 만든 음악은 여전히 '그 작품에
대한 연주'로 여겨졌다. 사실상 즉흥에 가까운
연주를 들려주게 되더라도 유럽 전통이 뿌리내린
무대 위에서 연주자가 펼쳐 내는 사건은 '작곡가의
작품'을 연주하는 것으로 명명되었다. 작곡가는
어떤 연주자가 만들어 낸 소리를 예측할 수 없었고
그 선택에 관여할 수도 없었기 때문에 그 소리의

저자라고 보기는 어려웠지만, 그 음악 작품의
저자이긴 하다는 아이러니한 상황이 펼쳐졌다.
오히려 작품의 저자가 되는 일이 더 손쉬워지기도
했다. 기호들을 일별해 놓고 그것을 '악보'라고
칭한다면 작곡가는 그 소리나 연주에 별다른
책임을 지지 않은 채 작품의 저자가 될 수 있었다.
작곡가가 작곡한 작품을 연주자가 사후적으로
수행한다는 구도에는 변화가 없었다. 그래픽 기보는
'작품'이라는 개념을 세차게 흔들었지만 음악의 생산
구조만큼은 고스란히 유지됐고, 표현 방식만 바뀐
셈이었다.

카듀의 경우

1967년, 영국의 음악가 코닐리어스 카듀는
1963년부터 작업해 오던 방대한 그래픽
악보집 「논고」를 완성했다. 철학자 루트비히
비트겐슈타인의 『논리철학논고』에 영향을 받아
만들어진 「논고」는 모두 총 193쪽으로 구성된
악보로, 모두 그래픽 기보로 되어 있지만 그 안의
기호가 무엇을 의미하고 이를 어떻게 연주해야
할지에 대해서는 딱히 구체적인 안내 사항이 적혀
있지 않았다. 어떤 방식으로 해석되어도 괜찮은
193장의 도판이 덩그러니 놓인 셈이었다.[#3]
「논고」에서 카듀의 목적은 '학습되지 않은
상태에서도 연주할 수 있어야 한다'였다. 그런
의미에서 「논고」는 훈련을 받지 않은 사람들도

읽고 뭔가를 연주할 수 있는 악보이자 전문적으로
훈련받은 사람들이 더 잘 읽거나 더욱 잘 연주하는
것이 불가능한 악보였고, 여기에서는 훈련된
음악가와 그렇지 않은 음악가의 구분이 순식간에
무력해졌다.

오선보는 결코 간단하지 않았다. 악보를 읽어
내는 데는 많은 시간과 교육이 필요했고, 지나치게
정교한 악보는 음악에 접근하는 데 장애물이 되기도
했다. 음악이 삶의 일부로서 존재하는 것이 아니라
작품화되고 전문가의 영역으로 진입하고 특수한
기호 체계를 갖게 된 이후, 수많은 기호가 무엇을
의미하는지를 독해하고, 명시된 것들로부터 어떤
암시적인 대상을 끌어내야 하는지를 체화하는
과정은 결코 단숨에 이루어지는 것이 아니었다.
그건 충분한 교육과 시간과 일정 수준 이상의
자본이 요구되는 일이었다. 그래픽 기보법이 정말로
구조적 차원에서 역전시킨 것이 있었다면 그건
바로 오선보의 전문성과 그에 내재된 권력이었다.
그래픽 악보는 기보 방식을 오선 바깥으로 무한히
뻗쳐 냈고 어느 순간 암호문에 가까워지고 있었던
오선보의 공고한 체계를 무효화했다.

카듀는 오선 위에 놓인 수많은 기호가 아니라
선을 기보의 주 재료로 사용했다. 각 페이지가
보여 주는 모양은 서로 다르고 음자리표나 숫자도
쓰이지만, 근본적으로 「논고」의 악보는 수평선에서
출발해 수직선, 사선, 점선을 그리다가 원호선,

포물선, 자유 곡선, 때로는 오선을 그리며 온갖
도형으로 이어졌다. 연주자들은 도형에 특정 소리를
연결해 그 도형이 변형될 때마다 같은 방식으로
변형할 수도 있었고, 소리가 아니라 움직임을
적용할 수도, 또 다른 규칙을 만들 수도 있었다. 어떤
규칙을 적용하든 적용하지 않든, 악보가 제시하는
흐름을 얼마나 따라가든 말든, 어디부터 어디까지를
연주하든, 모든 것은 연주자의 선택이었다. 이
지면 위에 놓인 제각각의 기호들을 원하는 대로
사용하기만 하면 됐다. 상세한 지시에서 자유로운
이 지면들은 보기에 썩 아름답기까지 했다.

　　그런데 「논고」가 그저 시각물이 아니라 수행을
요구하는 악보로 기능하기 위해서는 전제가
필요했다. 그저 바라봄의 대상이 된다면, 이것이
악보로 보이지 않는다면 '학습되지 않은 상태에서도
연주할 수 있어야 한다'는 목적이 근본적으로
성취될 수 없기 때문이다. 이것이 악보라는
사실을 알려 줄 수 있는 장치가 필요했지만 그것이
전문적인 훈련과 교육을 통해서 알아차릴 수 있는
기호여서는 안 됐다. 악보의 관습을 환기하는
동시에 아무런 기능을 하지 않는 이중의 기호가 그
지면에 하나쯤 자리 잡고 있다면, 그 목적이 어느
정도 달성될 수 있었을 것이다.

　　「논고」의 모든 페이지에 있는 '비어 있는 오선'은
마치 그런 역할을 하는 듯하다. 이미 「논고」의
모든 페이지에는 연속적인 시간을 드러내는 듯한

중앙선이 그어져 있고 이 선은 **193**쪽 전체를
이어주는 버팀목으로 기능한다. 일찍이 오선보에서
오선이 연속성을 담보하고 음들의 지지대로
쓰였다면,「논고」에서는 중앙선이 그 역할을
대신한다. 모든 페이지의 하단에 위치한 텅 빈 오선은
별다른 음악적 기능을 하진 않으나 이것이 음악을
위한 지면임을 알리는 일종의 표지판처럼 보인다.

전략적으로 배치된 것인지 아닌지는 알 수
없으나, 이 텅 빈 오선은 한 가지 사실을 암시하는
듯하다. 악보는 근본적으로 읽어 내는, 즉 독해를
요구하는 대상이며 '바라봄'의 대상이 되어서는
안 된다는 것. 어떤 악보가 음악을 위해 쓰이지
않는다면 그 악보의 존재 이유는 오해되거나 아예
사라져 버린다. 오선보도 완전히 예외는 아니겠으나
도형 중심의 그래픽 기보는 바라봄의 대상이 될
위험이 더욱 컸다. 이 바라봄과 수행 사이의 간극을
조정하는 것이 그래픽 기보의 근본 조건에 내재된
큰 난점 중 하나였다.

악보를 바라보기 ───────────────

그래픽 기보법이 여러 국면을 맞이할 때, 어떤
이들은 악보를 '바라봄'의 대상으로 위치시키기
시작했다. 이 지면의 목적은 소리 내기라는 수행이
아니라 음악에 관한 이미지와 기호들을 응시하는
것만으로도 달성된다는 식이었다. 이런 사례들은
상호 모순적인 전제를 요구했다. 소리를 내거나

소리를 듣지 않고 음악 혹은 음악과 가까운 어떤
것을 느껴 보라는 것이었기 때문이다. 바라봄을
요구하는 악보들은 독해하고 소리 내기라는
기존의 접근 방식을 위배하는 데서 그 존재 의의를
찾으므로 관람자/감상자들은 악보를 평면적인
시각물로 낯설게 바라보면서도 그 악보의 관습을
이해하고 있어야 했다. 바로 그런 이유로 이런
모순적인 지시를 내리는 지면 중 상당수는 이제까지
악보가 통용되어온 맥락과 관습적 기호들에
의존하고 있었다.

　　게하르트 륌의 「보는 음악」, 오선보가 불타고
있는 듯한 모양새의 「듀오」, 요제프 안톤 리들의
「보는 의성시」#4 등 '관람의 대상이 된 악보'는
음악과 시각 예술을 잇는 묘한 중간 지대가
되었다. 음악 분야에서 이러한 작업은 악보의
역할을 전복시키는 동시에 그간 음악의 창작-
감상 구조를 무효화시키는 일종의 형식 실험에
가까웠고, 시각 예술 분야에서 이러한 작업은
미술의 형태를 유지하면서 음악에 접근할 수 있는
하나의 유용한 소재 혹은 주제라고 볼 수 있었다.
오히려 이런 사례들은 음악보다는 시각 예술의
전통과 존재 방식에 더욱 적합했고 큰 무리 없이
음악에 시각으로 접근한다는 묘한 신비감을 성취해
낼 수도 있었다. 시각 예술이 악보를 경유해 음악을
눈의 영역으로 끌어들인다 해도 그것은 '음악'
내지는 '악보'라는 주제가 어떻게 시각적으로

재조정되느냐의 문제였지, 그 소재에 맞추어 시각
예술의 존재 방식을 바꿀 필요까지는 없었다.

　　문제는 이러한 사례를 음악 혹은 음악에 가까운
무언가로 확장시키려고 했을 때 발생했다. 어떤
지면은 음악의 기록물 혹은 수행을 위한 지시
사항이라는 악보의 보편적 의미를 넘어서 어쩌면
음악의 상태에 근접해지기를 바라는 문서이자
사물 그 자체에 가까워 보였다. 악보의 관습을
끌어오면서도 악보의 작동 방식을 부정하는 이런
작업들은 필연적으로 묶음의 영역으로 유배될
수밖에 없다. 관람자를 위한 음악들은 이제까지
형성되어 왔던 음악의 존재 방식과는 다른 접근을
요구하는 데다 같은 선상에 있다고 보기도 어렵다.
그럼에도 창작자가 만들어 놓은 그 지면을 보고
음악을 떠올린다면 그 결과는 음악으로 포섭될 수
있을까? 혹은 반대로, 바라보기를 위해 만들어진
지면을 기존의 악보처럼 사용한다면 그 결과물은
음악이 되기야 하겠으나 그 결과가 본래의 지면에
포섭될 수 있을까?

　　바라보기를 요구하는 이 작업들은 음악에
있어서 일종의 막다른 길이나 다름없었다. 불확정적
음악과 그래픽 기보로부터 출발한 이런 사례들은
관습적인 악보에 쓰이던 기호나 이것이 음악임을
알려주는 노골적인 제목이 없었다면 그저 시각물에
머물렀을 것이다. 음악이 근본적으로 듣기 위한
것이고 듣기로 성취되는 예술이라면 이 작품들은

결코 음악의 영역으로 환원될 수 없을 것이므로.
음악에 관한 기호나 언어들을 사용하면서도
시각물에만 귀속되어 있는 이 사례들은 소리 없는
음악의 가능성에 대해 생각하게 만들기도 하지만
동시에 허울 좋은 장난처럼 보이기도 한다. 혹은
이들을 음악의 경계선을 더듬는 일종의 변칙이라
치부할 수도 있겠다. 그런데 '보기'는 한 차례 더
확장된다. 한 장의 지면을 제시하고 마치 그림을
보듯 시각 예술의 방식대로 바라볼 것을 요구했던
이 사례들을 넘어서, 책을 만든 뒤 '읽기'를 요구한
작업이 있었기 때문이다.

1. 마디선이 없는 「벡사시옹」에서는 규칙적인 박자가 감지되지
않지만, 마디선이 없는 사티의 다른 작품들 중 몇몇은 마디선과 박자가
기보되지 않았음에도 규칙적인 박자가 감지된다. "「그노시엔느」는
사티가 악보에 마디줄과 박자를 표기하지 않기 시작한 첫 작품이다.
그러나 이 곡에서는 이보다 앞선 작품인, 3/4박자로 기보되어 있는
세 곡의 「짐노페디」에서와 마찬가지로, 실제의 음악은 규칙적이고
주기적인 4/4박자의 흐름 속에서 이를 더욱 명백하게 드러내 주는
왼손 성부의 반주형을 세 곡 모두에서 예외 없이 줄곧 고수하고 있다."
서정은, 『전환기의 작곡가들』(서울: 음악춘추사, 2006), 52.
2. 니콜라스 쿡, 『음악에 관한 몇 가지 생각』, 장호연 옮김, 곰의 눈
푼크툼 1(곰출판, 2016), 86~87.
3. 카듀는 「논고」를 발표한 지 4년 후인 1971년에 「논고
안내서」(Treatise Handbook)을 출판했다. 「논고」를 어떻게 해석할
수 있는지를 설명한 이 안내서는 어떤 의미에서 「논고」의 취지를
위반하는 책으로 보인다.
4. 다음 논문에 관련 작품과 내용이 소개되어 있다. 김은하,
「현대음악에서의 그래픽 기보에 관하여」, 『낭만음악』 45호(1999): 51.

듣는 음악에서 읽는 음악으로

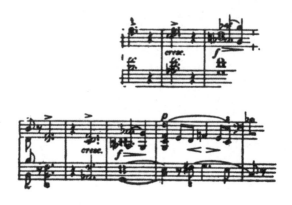

(Franz Schubert)

음악을 듣는다. 책을 읽는다. 소리를 듣는다. 악보를 읽는다. 그리고 '음악을 읽는다'. 가장 보편적으로 인식되는 음악의 정의는 '소리로 구성된 시간 예술'일 것이다. 음악이라 불리는 것들을 생각해 봤을 때 이 정의에 불충분하거나 과한 설명은 없어 보인다. 그리고 우리는 언제나 음악을 듣는다고 말해 왔다.

약 2센티미터 두께의 얇지도 두껍지도 않은 한 권의 책이 있다. 책 표지에는 '모-노, 읽기 위한 음악'(MO-NO, Musik zum Lesen, 이하 '모-노')이라고 쓰여 있다. 저자는 독일의 작곡가 디터 슈네벨(1930~2018). 본문의 첫 장을 펼치면 '밤의 음악'(NACHTMUSIK)이라고 적힌 장이 등장한다. 이어지는 장에는 '청자를 위하여'(FÜR HÖRER)라고 쓰여 있고, 그 다음에는 슈베르트의 피아노곡 악보의 발췌본이 나타난다. 한 장 더 넘겨 본다. 슈베르트의 악보에게 고하는 듯한, '끝'(end)이라는 단어가 쓰여 있고, 뒤이어 나타나는 것은 텍스트, 그리고 직선, 곡선 등 그래픽 기보라 불릴 수도 있는 어떤 도판들이다. 계속해서 넘겨 본다. 짤막한 텍스트와 음표, 음악 기호로 구성된 그래픽 기보, 오선보로 기보된 악보의 발췌본, 사진, 잭슨 폴록의 그림 등이 이어진다. 총 213쪽으로 이루어진 이 책의 본문에서 텍스트만 나오는 지면은 97쪽, 그래픽 기보는 71쪽, 오선보는 4쪽, 사진 및 그림은 4쪽, 여러 매체가 혼합된 지면은 37쪽으로

대체로 텍스트와 그래픽 기보가 주를 이루나
그렇다고 어느 단 하나의 매체가 가장 주요하게
다뤄진다고 보기도 어렵다.

　　음악이라고 규정되어 있으나 이것은 소리가
아니라 책이고, 책이므로 읽어야 하지만 읽어야 할
대상이 음악이고, 책 안에 적힌 내용은 본래 우리가
'읽는다'고 표현하는 글에 국한된 것도 아니고
그림과 사진과 악보와 텍스트가 한데 모여 있다. 이
책이 문학인지 비문학인지 그림책인지 사진집인지
악보집인지 알 수가 없고 이 내용들이 과연 모두
읽을 수 있는 것들인지도 모호하다. 그러자
케케묵은 거대한 물음이 부딪혀 온다. 음악이란
무엇인가.

　　꽤나 혼란스러운 이 책에 관한 생각을 정리해
보기 위해 글을 쓴다. 그러나 첫 줄에 작품
제목을 기입하던 순간, 문제가 생겼다. 이 제목을
일반적으로 단행본을 표시하는 겹낫표 안에 넣을
것인가, 혹은 음악 작품 제목을 표시하는 홑낫표
안에 넣을 것인가 하는 문제 말이다. 우선은 이
제목을 작은따옴표로 묶은 채 이야기를 계속해
보자.

　　지시와 표현의 경계 ────────────
문제는 이 작품이 책이라는 데 있다. 책은 귀로
듣는 것이 아니라 눈으로 읽는 것이지 않은가.
이 전례 없는 작품에 접근하는 것은 그리 간단해

보이지 않으니 우선 직관적으로 시작해 보자. '모-노'가 음악과 관련된, 혹은 음악이라 주장하는 시각 자료들을 제시한다는 점을 고려하면 이는 우선 악보와 가장 가까울 것이다. 악보는 음악을 기록하거나 재현을 위한 지시 사항들을 모아 놓은 문서다. 볼 수도, 만질 수도 없는 소리라는 매체를 시각적으로 기호화해 놓은 악보는 시대에 따라 변화를 겪었고, 특히 20세기 중엽 폭발적으로 확장된 그래픽 악보는 '모-노'가 음악 기호, 사진, 그림, 텍스트 등 다양한 매체를 포섭한 것과 마찬가지로 다양한 기호들을 악보라는 지면에 끌어들였다. 악보가 서로 다른 기호를 포섭하고 서로 다른 방식으로 작동하기 시작하자 가능해진 것은 정의가 아닌 분류였다. 만약 '모-노'가 악보라면 그건 어떤 성질의 악보에 속할까.

헬가 데 라 모트하버는 기보를 분석적-상징적 기보와 시각적-관조의 기보로 분류하며, 그래픽 기보는 후자에, 전통적인 기보는 전자에 가깝다고 말한다.#1 즉 거칠게 비유하자면 오선보 체계는 문자적 성격을 띠고, 그래픽 기보는 이미지적 성격을 띤다고 할 수 있다. 두 기보 체계의 성격이 다르고 명시된 것과 암시된 것이 다르기 때문에 기호와 소리가 맺는 관계도 자연히 달라질 수밖에 없다. 서로 다른 기보 체계가 한 전통에서 충돌하는 이러한 상황에서 음악학자 서우석은 기표와 기의의 차원에서 기호와 소리의 관계를 추적한다.

비결정성의 기보는 시각적 형태가 음을
상징하고 있으며 시각적인 형태가 음으로
해석되어야 한다. 상징적인 의미 부여의 경우
현전하는 것은 음이고 부재하는 것은 상징적
의미이지만 불확정적 기보의 경우 현전하는
것은 시각적 도형이고 부재하는 것은 음이다.
전자의 경우 상징적인 의미를 시각적인
무엇이라고 한다면 이 두 경우는 시각적인
것과 청각적인 것이 해석되어야 하는 대상과
그 해석의 내용의 역전 즉 기표와 기의의
역전을 드러내는 것이다.#2

위의 글에 따르면 오선보에서 기표는 음, 기의는
그것을 통해 구현되어야 하는 상징적 의미고
그래픽 기보에서 기표는 이미지로 제시된 상징적
의미고 기의는 음이다. 그렇다면 '모-노'는 그래픽
기보처럼 상징적 의미를 이미지/텍스트 더미로
보여 준다고 할 수 있을까? 만약 이 책이 악보라고
확언할 수 있다면 '모-노'는 분명 그래픽 기보의
총체로 규정될 수 있겠다. 하지만 걸림돌은 이 책의
지면들이 악보처럼 보임에도 불구하고 본래 악보가
기능하는 방식을 따르지 않는다는 것이다. 이 책은
소리를 염두에 두지 않는다. 소리를 염두에 두지
않는 지면을 그래픽 악보로 규정해 버리기에는 많은
부담이 따른다. 악보의 시각적인 전통을 따르면서도
다른 수행을 요구하는 지면들은 '모-노'만이

아니었다. 음악에 관한 기호들을 지면에 쏟아놓고
그것을 바라봄으로써 음악을 감상하라는 모순적인
요구는 '모-노' 이전부터 심심찮게 찾아볼 수 있었다.

한편 음악학자 김은하는 헬가 데 라 모트하버의
논의를 경유하여 시각적-관조의 기보가 일반적
의미의 그래픽 기보와 '음악 그래픽'으로 구분됨을
지목한다.[#3] '그래픽 기보'라는 말에서는 그래픽이
기보를 수식한다. 따라서 그래픽은 표현 방식일 뿐
기보라는 본질을 변화시키지 않는다. 음악 그래픽은
그 반대 지점으로 향한다. 이 말은 음악이 내용이고
그것을 드러내는 매체가 그래픽이라는 것처럼
읽힌다. 소리 바깥에 존재하는 음악의 내용이
무엇인지 규정하기 어렵겠으나 음악 혹은 음악적인
것이 나타내려는 대상이 되고 이를 보여 주기 위해
그래픽이라는 매체를 사용한다는 점에서 이 말은
「보는 음악」이나 「보는 의성시」, '모-노'와 같은
작업에 관한 적확한 설명처럼 보인다.

하지만 그래픽 기보와 음악 그래픽의
경계를 알아차리기 어렵다는 또 다른 문제가
제기된다. 어떤 지면을 보고 그것이 악보인지 음악
그래픽인지를 근본적으로 구분하는 것은 사실상
불가능하다. 그래픽 기보 또한 그 지면이 악보임을
알리기 위해 기존의 음악 상징을 사용하고, 음악
그래픽 또한 그래픽적으로만 음악을 표현해야
하므로 기존의 음악 상징들을 사용하기 때문이다.
이 둘을 가르는 것은 맥락과 태도, 그리고 명명이다.

디터 슈네벨, '모-노, 읽기 위한 음악' 중 일부.

Utopian glamour of the sound of a trumpet
Wavering sound of 87 cymbals
room of movement: 3490 km²

Utopischer Glanz
eines Trompetentons
(Jericho-Sophar)

Schwankender Hall
von 67 Becken

Klangraum: 3490 qkm
(ebene Fläche)

warm

그래픽 기보와 음악 그래픽은 '그래픽'이라는
공동의 지대에서 지시-수행과 표현이라는 서로 다른
곳을 향한다. 그렇기 때문에 이 둘은 서로 손쉽게
오인되며 지시와 표현 사이의 경계를 순환한다.

　'모-노' 역시 지시로서의 악보와 표현으로서의
음악 사이를 오가는 듯하다. 물론 기존의 관념에
비추어 봤을 때 '모-노'는 악보가 되기에도
불충분하고, 표현으로서의 음악이 되기에도
불충분하다. '모-노'의 지면들을 악보로 독해하는
것은 가능하겠으나 작품의 제목으로 제안된
읽기라는 감상 방법은 수행을 위해 악보를 읽어
낼 연주자가 아니라 뭔가를 텍스트적으로 읽어
낼 독자를 상정하므로 그간 악보의 작동 방식에
위배된다. '음악 그래픽'이라는 개념에 의지해
'모-노'를 표현으로서의 음악으로 볼 수는 있겠으나
연주와 청취가 불가능한 이 구조는 그간 음악의
창작-감상 구조로부터 멀리 떨어진다. 이제껏
유럽 전통의 음악에서 음악이 만들어지는 구조가
작곡가와 연주자와 청취자라는 3인의 구도로,
창작은 작곡가와 연주자가 서로 협력하는 이중의
구조로, 구상과 소리화와 청취를 모두 분업함으로써
음악이 성취되었다면, '모-노'에서 이 구조는
기보자와 독자로 축소된다. 그러자 모든 음은
소거된다. '모-노'는 음악이 될 수 있을까?

시각 매체에 담긴 시간 ————————

한편 '모-노'를 기존의 '보기'를 요구하는 지면과
구분해 주는 것은 '읽기'라는 감상법뿐 아니라 이
다수의 지면이 전제하는 시간의 흐름이다. 음악에
관한 정의에서 언제나 고려되는 요소가 있다면
그것은 첫째로 소리, 둘째로는 시간일 것이다.
현대의 몇몇 작곡가들은 음악의 정의를 재고하며
음악의 근본 조건을 가시화했다. 존 케이지의 「4분
33초」는 으레 '소리 없는 음악'으로 오독되지만
이 작업은 침묵을 수행함으로써 공연 현장에서
이루어지는 음악적 행동 바깥의 소리를 듣게 만드는
동시에 연주에 수반되는 모든 제스처들을 가시화
및 가청화하는 것에 가깝다. 이를 하나의 작품으로
묶고 음악의 형식으로 감상 가능하게 만드는 것은
4분 33초라는 시간이다. 아르보 패르트의 「타불라
라사」도 침묵을 작품 안에 다수 배치함으로써
소리의 등장을 더욱 생경하게 만드는 동시에 침묵의
시간을 힘주어 선보인다. 매 순간 소리가 가득하지
않아도 특정한 경계 안에서는 음악의 시간이
흘러가고 있다. '그 음악'으로 호명될 수 있는 시간
안에 있다면 우리는 침묵마저 음악으로 경험할
수 있다. 오케스트라의 모든 단원이 급작스레
숨을 멈추고 거대한 침묵이 모든 소리를 뒤덮는
듯한 감각을 만드는 전휴지(General Pause)
같은 순간도 언제나 음악적 시간의 연속성 안에
존재한다.

음악과 마찬가지로 기본적으로 글과 책을 읽는
행위도 연속된 시간을 필요로 한다. 우리는 하나의
음악이나 하나의 글을 단편적인 한 프레이즈나 한
단락으로 생각하지 않고 하나의 전체로 인식한다.
수많은 음 다발, 언어 다발들이 하나의 제목을 가진
어떤 작품과 같은 것으로 인식되기 위해서는 그
감상에 필요한 연속적 시간을 전제하고 있어야 할
것이다.

'모-노'를 읽는 시간은 어떤 경험을 선사할까.
앞서 언급한 대로 책의 앞부분에는 '청자를
위하여'라고 쓰여 있고 그 다음 페이지에는 곧장
슈베르트의 악보가 나온다. 오선보를 능숙하게 읽을
줄 아는 사람들이라면 악보만 보고 소리를 상상해
내는 내청이 가능할 것이다. 읽기 위한 '음악'이라고
이 책을 규정함으로서 저자 슈네벨은 이 책을
감상할 때 음악이라는 키워드를 중심으로 사고하게
만드는 동시에 의심할 수 없는 '음악'인 슈베르트의
악보를 책의 첫머리에 배치함으로써 독자들의
머릿속에서 음악의 흔적이 울려 퍼지게 만든다. 이
책을 하나의 연속체로 이해한다면 우리는 적어도
이 책을 계속해서 음악에 관한 것으로 읽어 나간다.
음악과 무관해 보이는 페이지에 도달하더라도,
우리가 '모-노'라는 책을 개별 페이지의 모음이
아니라 시간이 잠재된 말 없는 서사로 인지한다면[#4]
'모-노'를 읽는 경험은 음악에서 멀어질지언정
음악에서 완전히 벗어나지 않는다.

모든 시간 예술이 음악이 될 수 없는 것처럼
단순히 시간의 연속성만으로 어떤 대상을 음악이라
칭할 수는 없겠다. 그럼에도 '모-노'는 시간이라는
음악의 전제 조건을 선취했고, '음악 그래픽'이라는
개념의 가호 아래 그 안의 지면들이 그래픽적으로
표현된 '음악'일지도 모른다는 가능성에 도달했다.
이제는 그 안에 정확히 무엇이 적혀 있는지를
살펴볼 필요가 있겠다. 이 책에 담긴 것이 대체
어떻게 '음악적'이거나 '음악'이냐는 것이다.

뒤섞인 내용 ─────────────────────
책 속의 글, 책 속의 그림, 책 속의 사진, 책 속의
악보. 많은 매체들이 이 책을 구성하고 있다. 소리가
없지만 음악임을 주장하는 이 작품은 실은 어떤
것을 전제하는데, 소리는 그저 음악의 '매체'일
뿐이라는 식의 논리다. 그렇다면 소리를 경유하지
않는 음악은 대체 어떤 것일까. 이를테면 간단히
그것을 내용과 매체로, 혹은 내용과 형식으로
구분한다고 했을 때 음악의 내용에 해당하는
것은 과연 무엇일까. 19세기 독일의 음악 미학자
한슬릭이 내용과 형식을 분리하려는 시도들을
거나하게 비웃으며 음악은 유리병 안에 담긴
샴페인이 아니라 그 병과 함께 부풀어 오르는
것이라 비유한 것과 같은 맥락에서, 소리와 음악을
분리하려는 시도를 우리는 우습게 지나쳐야
마땅할까.

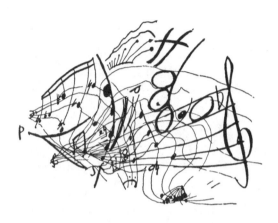

'-16-Schützen in Vietnam: Gefährlicher als Dum-Dum

Patronen, die mit 11.25 Gramm halb
so schwer sind wie die 7,62-Millimeter-
Geschosse der US- und Nato-Soldaten.
Der Nachteil des kleinen Kalibers —
geringere Durchschlagskraft — wird
durch eine teuflische Eigenart aufge-
wogen: Die M-16-Geschosse (Mün-
dungsgeschwindigkeit: 1000 Meter pro
Sekunde) zerplatzen und verursachen
verheerende Gewebeschäden.
Auf dem Prüfstand war bereits deut-
lich geworden, daß die M-16-Geschosse
"Kleinkaliber sind als die um Ersten
Wirkung verwendeten — und später
steten — Dum-Dum-Geschosse

누군가 무언가를 표현하기 위해 다른 예술이
아니라 '음악'을 선택했다면 그것은 회화로 표현된
무언가와 동일하지는 않을 것이다. 음악을 회화나
조각이나 문학과 다르게 만드는 바로 그 지점을
규명하려 할 때 그것들의 표면, 즉 소리나 캔버스나
돌과 책이라는 매체를 떨어트린 채 생각하는 것은
사실상 불가능하다. 다만 슈네벨을 비롯한 몇몇
작곡가들이 시도했듯 소리 바깥에 음악이 있을지도
모른다고 가정한다면, '음악적인 것'은 소리보다는
그 소리 이면의 구조나 성질에 위치할 것이라는
추측이 남는다. 그렇다면 음악에 잠재되어 있던
구조를 살펴보자. '모-노'는 유럽의 음악 전통 안에
자리한다. 이 역사에서는 몇 차례 가치의 혁신과
역전이 이루어졌다고는 하나 꽤나 오랫동안 음악의
어법에 스며들어 유지되어 온 구조가 있는데 그것은
일종의 구문론적 논리다. 음악학자 최유준은 다음과
같이 말한다.

무엇보다 기능 음조 화성이 체계적으로
인식되기 시작하면서 음악은 일종의
구문론(syntax)을 갖추게 된다. 즉 일종의
음악적 마침표 V-I로 종결되는 하나의
문장 구조를 갖추게 되며, 그러한 종결이
이뤄지기 전까지 작가의 의도에 따라 구와
절을 늘일 수도 줄일 수도 있는 가능성이
생긴다. (...) 작곡가는 극작가나 소설가와

다름없이 음들을 재료로 이야기를 구성할
수 있게 되었으며, 청중들로 하여금 연극을
보거나 소설을 읽는 느낌과 다름없이
긴장감 속에서 음악적 사건을 지켜보다가
마지막 해결(종지)을 통해 안도감을 느끼는
'극적 체험'을 안겨 줄 수 있었다. 이는 서구
근대의 담론화 양식을 지배했던 다음과 같은
'메타 담화'(meta narrative)의 형식으로
요약될 수 있다. '질서가 수립된다-질서가
방해받는다-질서가 확립된다.'#5

우리가 유럽 전통의 음악에서 '음악적'이라고
생각하는 것은 우리가 으레 이야기에서 기대하는
갈등-해결의 구도를 시간 축 위에서 말 없는 소리로
바꾸어 놓은 것일까. 음악이 시와 연극과 분리되지
않았던 고대 그리스부터 이어지고 무언가를
묘사하고 재현하고 감정을 극적으로 드러내 왔던
그간의 역사는 이 전통의 음악을 그 무엇보다
극적으로 만들어 왔을지도 모른다. 질서의 수립과
방해와 확립에서 이어지는 갈등과 해결의 구도는
음악에서 매 순간 발생하는 긴장과 이완의 구도로
촘촘히 환원된다. 우리는 어쩌면 이야기를 너무도
사랑해서 음으로도 이야기를 듣고 싶었던 것은
아닐까.
　이질적인 매체들로 구성된 '모-노'에서도 이
긴장-이완의 구조는 여러 차원에서 발견된다.

오선보를 인용한 페이지에서도 특정 음은
딸림화음의 역할을, 특정 음은 으뜸화음의 역할을
할 것이며 그래픽 기보에서도 크게 그려진 음표는
긴장을 유발할 수 있는 일종의 시각적 악센트에,
음표 없이 그려져 있는 데크레셴도 기호는
이완에 가까운 역할을 할 것이다. 같은 매체로
계속해서 페이지들이 이어지는 부분은 상대적으로
안정적이고, 페이지마다 계속해서 매체를 바꾸어
가는 부분은 더 많은 긴장을 발생시킨다. 동시에
'모-노'의 지면들을 구성하는 악보, 글, 그래픽, 그림,
사진이라는 각각의 매체들이 담고 있는 또 다른
내용들은 상당수가 음악과 연결되어 있다. 오선보
체계에서 쓰이던 기호와 악상을 표현하거나 소리를
나타내는 단어들, 음악적 상황에 대한 묘사 글 등,
소리를 환기시키는 사진 이미지 등은 '모-노'의
내용이 음악이 아닐지언정 적어도 음악적이라는
사실만큼은 부인하기 어렵게 만든다.

　　그 이미지와 텍스트와 기호들이 독자에게
불러일으키는 것은 모두 다르겠지만 우리가
이것을 음악으로 읽어 보자는 슈네벨의 제안을
따른다면 우리는 페이지 위에서 요동치는 긴장-
이완의 구도 안에서 음악에 관한 정서나 기억이나
상징을 마주하게 될지도 모른다. 누군가가 오선보를
보고 음을 상상하는 것처럼, 누군가는 '아주
조용히'(ganz ruhig)라는 말을 보고 연주가 끝난
뒤의 고요한 적막을 떠올릴 수 있는 것처럼.

'모-노'를 구성하는 글과 이미지, 악보 등은
궁극적으로 모두 음악이라는 동일한 지향점을
지녔음에도 이 서로 다른 매체들은 분명히 일관적
감상을 방해한다. 매체가 일종의 전달자로서 어떤
내용을 제공하고 투명히 사라지는 것이 아니라
계속해서 변화하며 몰입을 가로막기 때문이다.
독자는 계속해서 대체 왜 이것이 나오며 이것이
음악과 무슨 관계가 있냐는 물음을 마주하지 않을
수 없다. 소리 바깥의 매체들을 통해서 음악과 음악
아닌 것을 갈팡질팡하게 만드는 '모-노'의 흐름은
음악이 무어냐는 질문을 계속 던지게 하려는 일종의
전략이었을지도 모르겠다. 그런 과정을 거쳐 독자가
음악이라는 터에서 펼쳐지는 기호-게임을 즐기게
되는지, 음악 바깥의 것들로 음악을 규명해 보려고
시도하는지, 텅 빈 기호들을 어떻게든 해석해 보려
하는지, 혹은 슈네벨의 부지런한 장난에 놀아날
뿐인지는 알 도리가 없다.

소리 바깥의 음악 ————————
'모-노, 읽기 위한 음악'이라는 책의 독자들이 읽게
되는 것이 정말로 음악인지를 다시 질문해 보자.
시간의 연속성이라는 전제를 깔아둔 채 음악의
기호들과 음악과 관계하는 여러 이미지, 텍스트,
상징들을 지면에 흩뿌려 둔 이 책은 관성적 접근을
튕겨 내며 주의 깊은 읽기를 요한다. 독자들은
눈앞에 놓인 오선보를, 그림을, 사진을, 그래픽

기보를, 그리고 음악을 의심하며 자신이 생각하던
음악을, 음악의 정서를, 음악의 기억을 점검한다.
음악에 관한 것은 음악이 될 수 있을까. 음악에
관한 것들이 산재한 책을 읽는 경험은 음악이 될 수
있을까. 이 책이 우리의 음악 경험을 환기한다면 이
책을 읽는 경험도 또 다른 음악 경험이 될 수 있을까.

　'모-노'는 우리가 이제껏 음악이라 불러 왔던
대상으로부터 멀찍이 나아간다. 불확정적 음악을
훌쩍 넘어서는 극도의 비규정성을 만들어 내고,
불협화나 소음으로의 해방이 아니라 소리 그
자체로부터의 벗어나고, 시각성을 전면에 내세운
그래픽 기보를 거쳐 책의 방식으로 음악을 독해하는
수준으로 확장해 낸 것은 물론, 음악 작품이라는
비가시적 대상에 책이라는 사물의 지위를 부여한다.

　우리는 이 책, '모-노'를 음악으로 마주할
수 있을지도 모른다. 우리가 경험 바깥에서
음악을 잡아채는 것은 불가능하다. '모-노'는
음악을, 음악적인 어떤 것을 책에 포획해 냈지만
근본적으로는 읽기라는 경험을 제안한다. 우리가
이 책을 읽고 어떤 방식으로든 음악을 경험한다면
이것이 단순히『모-노, 읽기 위한 음악』에 머무르지
않고「모-노, 읽기 위한 음악」이 될 가능성은
충분하다. 책이라는 사물의 형태로 음악을 제안하는
이런 변칙 하나쯤 음악이 포섭하지 못할 이유는 없다.

1. Helga de la Motte-Haber, *Musik und Bildende Kunst-von der Tonmalerei zur Klangskulptur* (Laaber, 1990), 61. 김은하, 「현대음악에서의 그래픽 기보에 관하여」, 『낭만음악』 45호(1999): 40에서 재인용.

2. 서우석, 「기보법과 음악현상」, 『한국음악학회논문집 음악연구』 7호(1989): 12.

3. 김은하, 「현대음악에서의 그래픽 기보에 관하여」, 40.

4. '모-노'의 앞뒤 표지는 각각 독일어와 영어로 쓰여 있고 독일어 표지부터 시작하면 이 책을 독일어로, 영어 표지부터 시작하면 영어로 읽어나갈 수 있게 설계되어 있다. 책에 페이지 수는 적혀 있지 않지만 이를테면 홀수 페이지는 독일어로, 짝수 페이지는 영어로 구성된 것이다. 완전히 같은 내용이 책 전체에 걸쳐 독일어/영어로 적혀 있진 않으나 적어도 시작 부분의 구성, 즉 처음과 끝은 거울처럼 마주보는 구조로 되어 있다. 이중으로 꼬여 있는 이 구조는 '모-노'가 단순한 콜라주 북이 아니라 일종의 선형적 서사를 잠재하고 있다는 점을 드러낸다.

5. 최유준, 『음악 문화와 감성 정치: 근대의 음조와 그 타자』, 감성총서 4(작은이야기, 2011), 99~100.

스스로 연주하는 악기의 탄생

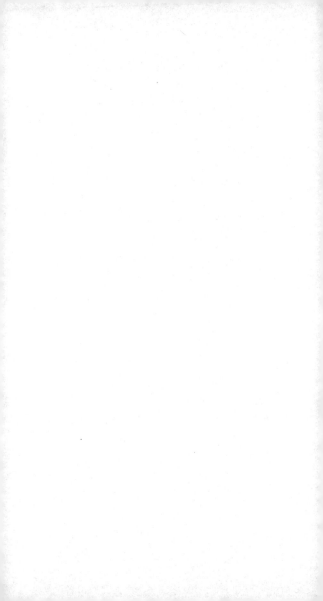

음악을 위해 설계된 사물. 일반적으로 악기는
연주를 위해 제작된 음악적인 도구(**instrument**)를
지칭하지만, 넓은 의미에서 악기는 음악적인 행위에
쓰이는 모든 사물을 뜻한다.

누군가 한 사물을 음악적으로 사용한다면
모든 것이 악기가 될 수 있다. 탄둔의 「물
협주곡」에서처럼 소리 내는 데 쓰겠다고 결심만
한다면 물도 악기로 쓰일 수 있는 것과 같이, 악기와
악기가 아닌 것을 가르는 기준은 사물의 성질이
아니라 사용자의 선택이다. 사람이 어떤 사물을
음악적으로 사용하며 소리 내는 행위는 연주라고
불리며, 일반적으로 연주에는 '사람의 존재'가
전제되어 있다.

연주는 간혹 음악과 동일시된다. 재즈나 인도의
라가, 혹은 '어떤 사람이 모월 모일 모시에 여기서
즉흥 연주를 할 것이다'라고 소개된 후 만들어지는
무명의 음악에서는 연주와 음악이 분리되지
않으며 분리될 필요도 없다. 음악은 악기를 손에
쥐고 소리를 만들어 내는 그 연주 바깥에 존재하지
않는다. 이런 경우 우리는 다른 의심스러운
존재를 염두에 둘 필요 없이 그저 누군가는 악기를
연주하고 누군가는 듣는 단순한 관계 속에서 음악을
독대한다.

유럽 전통에서의 연주 ——————
한편 **18**세기 이후의 유럽 전통에서 음악이

만들어지는 과정은 그다지 간단치 않다. 연주가
악기를 이용해 음악을 만드는 것만이 아니라
작곡가가 써 놓은 악보를 보고 소위 '작품'을
실현하는 과정으로도 여겨지는 탓이다. 아주
오래전에는 작곡가와 연주자라는 구분 없이 모든
음악이 연주자로부터 생겨나고 소멸했겠지만
작곡가와 작품이라는 개념이 형성되자 음악은
작곡가에서 출발해 연주자를 거쳐 청취자에게
도착하는 것이 되었다. 작곡가와 연주자의 역할은
꽤 철저히 분리되어 작곡가는 '작품'을 만드는 자가,
연주자는 이를 바탕으로 소리를 만드는 자가 됐지만
보통 그 음악의 '저자'로 여겨지는 것은 작곡가다.
연주자는 저자라기보다는 작품의 수행자이자
실현자이자 재현자이자 매개자로 자리매김한다.
오늘날 유럽 전통의 관습이 배어 있는 무대에서
연주자가 즉흥 음악에서처럼 그저 악기를 마주하며
음악의 모든 것을 자신으로부터 끌어내는 광경은
상상이 잘 되지 않는다.

　　연주의 역할과 범위가 상당히 확고히 구축된
것처럼 보이는 이 유럽 전통에서도 연주라는
개념은 시대에 따라 조금씩 다르게 접근되어 왔다.
즉흥적인 반주나 꾸밈음 같은 부분이 연주자의
고유한 영역으로 남아 있던 바로크 시대에
작곡가들은 연주자들의 개별적인 선택을 충분히
고려했다. "쿠프랭은 '우리는 하나의 내용을 써 놓고
다른 내용을 연주한다'고 말했고, 코렐리나 헨델,

타르티니 같은 작곡가들은 연주자의 개인적 재능에
따라 그림을 그려나갈 수 있도록 종종 그들에게
작품의 '큰 선들'만 건네주었다."#1 이 말들이 바로크
시대의 관습을 보여 주는 것이라면 이때까지만
하더라도 연주는 작곡가가 제시한 악보라는 게임의
규칙을 즐기며 독자적인 결실을 맺는 일종의
유희였을지도 모르겠다.

그러나 고전주의 시대에 이르러 작고
반짝거리는 장식음들이 악보에 기록되고
낭만주의로 이행하며 더 많은 지시 사항이 악보에
진입하자 연주자에게는 더 많은 선택이 아니라 더
많은 과제가 주어졌다. 고전주의 시대의 작곡가였던
하이든과 모차르트의 경우 그 이전 시기부터 이어져
왔던 음악의 수사적 어법과 계몽주의의 영향 아래
청취자들을 손쉽고 친밀하게 자신의 음악으로
이끌었던 반면, 낭만주의의 문을 연 베토벤이 취한
태도는 사뭇 달랐다. 베토벤은 청취자들이 자신의
음악에 '찾아오도록' 만들었다. 음악학자 마크
에번 본즈는 E. T. A. 호프만의 비평을 언급하며
베토벤의 음악에 이르러 무엇이 달라졌는지를
지목한다.

'하이든의 교향곡은 우리를 광활한 초원으로
(...) 이끈다(leads us).' 이는 호프만이
모차르트를 설명할 때 "모차르트는 우리를
깊은 정신의 세계로 이끈다"라고 표현한

것과 정확히 일치한다. 모차르트에 대한
설명에 쓰이는 어휘들은 하이든의 경우보다
조금 더 신비롭지만, 모차르트가 한 것은
하이든이 한 것과 동일하다. 그는 우리를
이끈다. 여기서 '이해 가능함'은 작곡가의
몫이다. 반면, 베토벤은 우리를 전혀 이끌지
않는다. 대신 그의 음악은 우리에게 거대하고
측정할 수 없는 왕국을 열어준다(opens up
to us). 우리 앞에 열린 것은 진정 비범한
것이다.#2

베토벤이 자신의 음악에 적극적으로 다가오는
자만이 그 왕국에 진입할 수 있게 했다면
연주자들은 그 비범한 곳으로 가는 길의 안내자가
되어야 했다. "거대하고 측정할 수 없는 왕국"을
그려내기 위해서는 더 복잡한 음형, 더 까다로운
테크닉이 필요했을 것이다. 연주는 여러 면에서
전문가만이 해독할 수 있는 과제에 가까워지고
있었다. '작품'은 연주에게 간결한 유희가 아니라
투신과 충성을 요구했다. 수행(perform, 遂行)에서
수행(practice asceticism, 修行)으로의 전환.
　음악과 담론이 쏟아져 나오던 19세기 유럽의
음악계를 상상해 보자. 1827년, 베토벤이 사망한
후 슈베르트, 슈만, 멘델스존, 쇼팽, 베를리오즈,
리스트, 바그너, 베르디, 브람스, 라벨, 드뷔시,
브루크너, 말러 등의 작곡가가 각자의 세계를 키워

나가고 있었다. 당대의 음악을 눈여겨보던 학자들은
표제 음악과 절대 음악 논쟁에 열을 올리며 음악이
표현하는 것이 무엇인지를 첨예하게 논박했다.#3
다른 한편, 귀족이나 상류층만이 아닌 일반 청중을
대상으로 하는 공공 음악회가 세간에 자리 잡은
지 이미 오래였고 뛰어난 실력으로 명성을 얻은
연주자들은 유럽 각지로 순회 연주를 하러 다니고
있었다.

　　같은 시기, 세계는 산업 혁명의 소란스러움을
맞이하고 있었고 음악계도 예외는 아니었다. 산업
혁명은 음악계를 둘러싼 여러 상황 중 특히 악기
제작과 악보 보급에 큰 영향을 미쳤다. 피아노의
경우 "1770년대에는 모든 부품을 수작업으로
만들었기 때문에 유럽에서 가장 큰 피아노
공장에서도 1년에 20대 정도밖에 못 만들어 냈다.
(...) 하지만 1850년 런던의 브로드우드 앤드 선스
사는 증기 동력과 대량 생산 공정을 도입하여 매년
2000대의 피아노를 제작할 수 있게 되었다."
마찬가지로 "1770년대 런던, 파리, 라이프치히의
대규모 출판사들은 카탈로그에 무려 수백 개의
곡목을 갖고 있었는데 이전과 비교하면 상당히 많은
수였다. 하지만 1820년대에는 그 수가 수만 곡으로
늘어났다. 1800년대 초에는 유럽과 신대륙에
음악 상점들도 엄청나게 늘어났다. 런던만 해도
1794년에는 30개던 상점이 1824년에는 150개에
이르렀다."#4

악기 보급과 악보 출판업계의 급격한 성장은
당시의 청중이기도 했던 음악 애호가들이 연주에 꽤
큰 관심을 보였다는 것을 증명하는 듯하다. 음악에
대한 생각이 정교해지고 담론이 형성되고 악기와
악보가 널리 퍼지며 아마추어 연주자들이 급증했던
이 풍요로웠던 음악사의 한 순간에, 연주가 더욱더
일상적이고 친근한 것이 되었으리라 상상할 수도
있겠다.

그러나 그 반대의 상상도 가능하다. 이미
"거대한 왕국"이 됐고 음악이 무엇을 표현하느냐는
논쟁이 묻어 있는 데다가 기술적으로도 한층
어려워진 당시의 곡들을 그럴싸하게 연주하는 건
모두에게 허락된 일이 아니었을 것이다. 이때의
레퍼토리는 오늘날의 전공자들도 엄청난 시간을
쏟아야 해낼 수 있을 정도로 진입 장벽이 높다.
음악회장에서 울려 퍼졌던 그 근사한 소리는 결코
손쉽게 따라잡을 수 없는 머나먼 꿈에 가까웠다.

그 곡을 스스로 연주하는 것이 목적이었다면
지난한 연습 과정을 거쳐야만 했지만, 단순히
청취가 목적이었다면 연주자가 반드시 자신일
필요는 없었다. 물론 원하는 때에 음악을 듣기 위해
연주자를 고용하거나 기회가 닿는 대로 연주회장에
찾아가는 것도 가능했다. 하지만 이미 산업 혁명이
세계를 바꾸어 나가고 있었고 많은 부분에서 기계가
인간의 노동을 대체해 나가고 있었다. 그러니
연주를 꼭 사람이 해낼 필요는 없었다.

타건의 대리자: 피아노-플레이어 ————

1890년대, 피아노-플레이어라는 낯선 기계가 등장했다. 캐비닛 모양으로 생긴 이 거대한 기계는 피아노 건반에 맞물리게 설계된 돌출된 해머가 사람 대신 건반을 눌러 주는 연주 보조 장치였다. 우연인지 필연인지 이 타건의 대리자가 나타난 시기는 악보와 피아노가 널리 보급되고 레퍼토리들이 다채롭게도 어려워지던 때였다. 이 발명품이 적기에 등장한 것인지 피아노-플레이어는 세간에 등장하자마자 큰 인기를 끌었고, 유럽과 미대륙의 여러 악기 제작사들은 재빨리 각자의 모델을 내놓으며 피아노-플레이어의 판매에 열을 올렸다. 그 열풍의 중심에 있었던 에올리언 사는 이 기계에 피아놀라라는 고유한 이름을 붙였다. 피아노-플레이어, 피아놀라, 푸시업 플레이어, 캐비닛 플레이어 등의 이름으로 불린 이 연주 보조 장치는 짧은 시간 안에 많은 이들의 가정에 보급됐다.#5

기계를 조금 더 자세히 살펴보자. 피아노 건반을 뒤덮는 모양으로 생긴 이 장치는 원통형 실린더와 나무 건반, 그리고 풍금에서 쓰는 것과 유사한 페달로 이루어져 있다. 이 기계를 작동시키기 위해서는 롤(roll)이 필요하다. 롤은 군데군데 구멍이 뚫린 두루마리 종이로, 타건해야 할 음표의 정보 값을 이진 체계로 기록해 둔 일종의 데이터 더미다. 피아노-플레이어의 작동 방식은 꽤 간단하다. 롤을 실린더에 넣고 페달을 밟으면

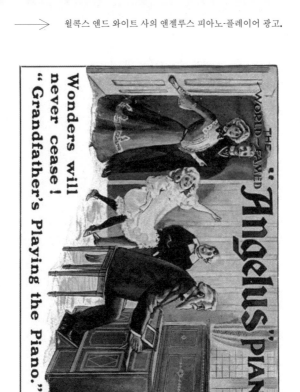

실린더와 롤이 돌아가고, 기계 내부가 진공 상태를
유지하다가 롤에 구멍이 뚫린 부분에 공기가
통하면서 돌출된 해머가 작동되고, 그 해머가
피아노의 건반을 누르면 그 힘이 실제 피아노
내부로 전달되며 소리가 나는 것이다. 이 일련의
메커니즘에는 나름의 기원이 있었다. 외부에서
동력을 받아 실린더를 회전시키는 방식은 일찍이
태엽 장치의 발명과 함께 탄생한 오르골 같은 자동
악기에서, 진공 상태를 유지하다가 소리를 내야
할 때 공기를 통하게 하는 방식은 여러 종류의
오르간에서 사용됐고, 외부로 돌출된 해머는 본래
피아노 내부에서 현을 치던 해머를 건반 바깥으로
꺼내 온 것에 가까웠다. 피아노-플레이어는
이를테면 서로 다른 세 악기의 이종 교배를 통해
만들어진 셈이었다.

　　하지만 피아노-플레이어가 그 이름이 명시하는
것처럼 연주자를 완전히 대신하는 것은 아니었다.
기계를 작동시키기 위해서는 페달을 밟아야 했고,
본래 피아노의 댐퍼 페달#6 역할을 해 주는 키와
볼륨 키도 손으로 조작해야 했다. 사람은 피아노
대신 피아노-플레이어 앞에 앉아 있어야 했다. 한
사람이 피아노-플레이어가 피아노를 연주하도록
조작하는 이 묘한 장면에서는 사람 한 명과
타건하는 기계 하나가 연주를 분담하는 이중의 연주
구조가 형성됐다(혹자는 이 사람을 '피아니스트'가
아니라 '피아놀리스트'라고 불렀다#7).

　　사람과 피아노 사이에 피아노-플레이어라는
사물이 끼어들자 우리가 '연주'라고 생각해 왔던
개념이 점차 어수선해지기 시작했다. 연주에는
언제나 사람의 행위가 전제되어 있었고 악기는
인간과 음악적인 관계를 맺는 사물이었다. 피아노-
플레이어는 이 연주의 기본 전제들을 서서히
바꾸어 나갔다. 인간은 연주라는 행위에서 한
발짝 멀어졌고, 기계의 움직임도 연주의 영역으로
포섭됐고, 피아노-플레이어를 조작하는 사람은
연주자이자 청취자가 됐다. 인간과 악기가 맺어 왔던
'연주'라는 공고한 관계에 작은 균열이 생겼다.

　　내장형 모델: 플레이어-피아노 ─────────
연주를 도와주는 이 유용한 도구에도 개선되어야 할
문제점은 있었다. 피아노-플레이어가 본래 사람이
앉아 있던 그 위치에서 사람의 행위를 고스란히
복제한 것이다 보니 이 기계는 아름다운 악기이자
가구였던 피아노를 가로막을 수밖에 없었다.
초기의 피아노-플레이어가 88개의 건반 전체가
아니라 58개 혹은 65개의 건반만을 연주할 수 있게
설계되어 있었음에도 이 기계는 거의 소형 업라이트
피아노 크기에 육박했다.#8 악기 외부에서 민첩하게
건반을 치기 위해서는 이 장치 전체가 건반을
뒤덮고 있어야만 했고, 피아노-플레이어가 이런
방식으로 작동하는 한 사람들은 이 비대한 장치를
계속 시켜봐아만 했다. 남은 과제는 작동 방식을

바꾸어 시각적으로 부담스러운 이 기계를 눈앞에서 숨기는 것이었다.

그러던 중 **1901**년, 피아노 제작자 멜빌 클락이 이 기계 장치를 피아노 안에 넣을 수 있는 절묘한 방법을 고안했다.#9 피아노-플레이어와 피아노를 샅샅이 뜯어보고 그 둘의 '교집합'을 찾아낸 것이다. 클락은 피아노 바깥에서 이루어지던 타건의 메커니즘을 피아노 내부에 있던 타현의 메커니즘에 결합하고, 피아노-플레이어의 하단에 있던 페달을 피아노 하단에 달았다. 그러자 이 거대한 타건의 대리자는 순식간에 눈앞에서 사라져 피아노 내부로 숨어 들어갔다. 악기 바깥에서 독립된 사물로 존재하던 피아노-플레이어가 피아노와 동일시되자 그 이름도 '플레이어-피아노'#10로 역전됐다.

피아노-플레이어 같은 외장형 모델에서는 사람이 타건하는 기계를 조작한다는 것이 가시적으로 드러난 반면, 플레이어-피아노에서는 그 관계가 노골적으로 드러나지 않았다. 피아노-플레이어와 플레이어-피아노의 근본적인 작동 방식은 동일했다. 여전히 이를 작동시키기 위해서는 사람이 페달을 밟아야 했고 몇몇 키들을 조정해야 했다. 하지만 플레이어-피아노 같은 내장형 모델에서 건반만큼은 저절로 움직였다. 그러자 마치 연주의 주체와 도구가 역전된 것처럼, 플레이어-피아노에서는 때로 사람이 연주를 위해 동력을 제공하는 보조적인 존재에 가까워 보였다.

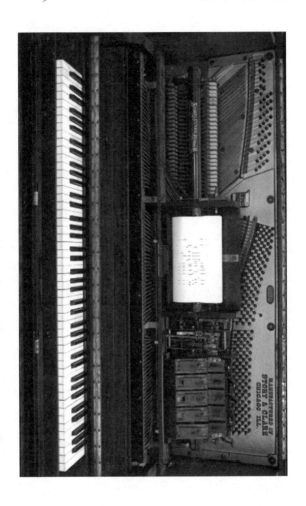

사람의 연주인지 기계의 연주인지, 연주인지 재생인지 그 경계가 모호한 사람-기계의 연주-재생은 음악을 듣는 새로운 청취 방식으로 자리 잡았다. 플레이어-피아노에서 악기가 연주를 스스로 해내는 것처럼 보일수록 연주자의 존재감은 점점 줄어들었다. 유럽 전통의 음악에서 연주자는 악보를 읽고 '작품'을 수행하고 실현하고 재현하고 매개하는 자로 자리매김해 왔다. 만약 이 전통에서 즉흥성이 가장 중요했다면, 음악이 연주자로부터 출발하는 것이라고 여겨졌다면, 현장에서 예측할 수 없는 상황을 목도하는 것이 음악의 가장 큰 즐거움이었다면, 이 문화권에서 피아노-플레이어와 플레이어-피아노는 결코 등장하지 않았을지도 모른다. 이런 기계 장치의 발명은 음악이 인간의 행위 바깥에 존재할 수 있고, 작품이라는 어떤 상상적 구성물이 소리로 구현되기만 한다면 그 매개자가 꼭 인간일 필요는 없다는 암묵적 합의로부터 출발한다. 유럽 땅에서 등장한 이 사물은 산업 혁명이 음악에 끼친 영향을 선명히 담아낸 기계이자 이 전통을 향유하던 사람들이 가졌던 음악적 욕망, 그리고 연주에 대한 관념을 보여 주는 작은 흔적이었다.

한층 손쉽게 음악을 감상할 수 있게 만들어 준 이 혁신적인 발명품이 피아노에만 국한될 리 없었다. 자동 악기 열풍은 피아노 너머로 빠르게 확산되어 **1910**년 무렵부터는 바이올린 플레이어와

바이올린 두 대, 세 대를 동시에 연주할 수 있는
바이올린 플레이어 앙상블도 등장했고, 드물게
트럼펫 등의 관악기가 자동화된 경우도 찾아볼
수 있었다. 적지 않은 수의 악기들이 자동화되어
시중에 나타나자 이들을 조합해 더 큰 편성의
앙상블을 구현하는 것도 가능해졌다. 그 원대한
꿈은 오케스트라 단위로까지 확장되어 벽 한쪽을
가득 채울 정도의 거대한 크기의 오케스트리온도
생산되기에 이르렀다.

　　하지만 피아노를 제외한 다른 자동 악기들은
상당수 캐비닛 안으로 숨어 들어갔다. 피아노는
악기 자체가 꽤 컸기 때문에 내부에 기계 장치를
넣을 공간을 마련할 수 있었지만 다른 악기들은
악기 내부에 그런 장치를 넣을 공간이 없었기
때문에 악기 외부에 장치들을 연결해야 했다.
그런데 우리의 눈에 익숙했던 그 악기가 이리저리
해체된 채 기계 장치들과 연결되어 있거나 또 다른
악기의 메커니즘과 결합되어 있는 광경은 생명을
잃은 조각난 악기에 인공호흡기를 달아 준 모양과
크게 다르지 않았다. 사람들이 악기라는 사물에
기대하던 모습을 철저히 깨부수니 그것을 보여
주지 않는 편이 더 나았다. 어떤 자동 악기의
설계자는 캐비닛에 작은 문을 설치해 악기의 본래
모양만 제한적으로 보여 주고 그것과 연결된 기계
장치들은 최대한 숨기거나, 적어도 여닫을 수 있게
설계했다. 보이지 않는 캐비닛 한구석 어딘가에서

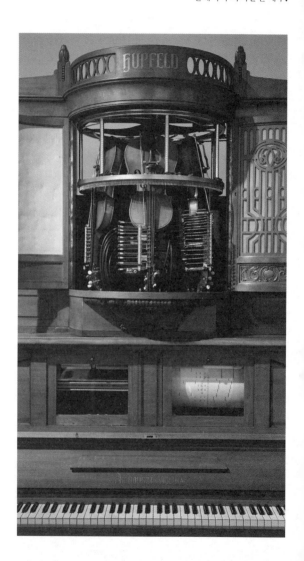

알 수 없는 과정을 통해 들려오는 악기 소리는
귀신들린 거대한 캐비닛이 소리치는 것 같은 감각을
불러일으키기에 충분했다. 눈앞에서 연주라는
인간의 행위를 목격하며 음악을 듣던 이전과는
분명히 다른 청취 경험이었다.

　음악과 연주의 관계망이 조금씩 변하던
이 시대에 자동 악기에 대한 세간의 반응은 꽤
극단적이었다. 혹자는 자동 악기를 위험의 징후로
받아들였다. 산업 혁명이 촉발한 노동의 기계화가
인간 소외라는 문제를 불러일으키기 시작하던
이때, 철저하게 인간의 영역이라 믿어 의심치
않았던 연주가 기계 장치로 대체되자 어떤 이들은
음악을, 예술을, 인간적인 무언가를 기계에게
빼앗길지도 모른다는 두려움에 휩싸였다. 일례로
커트 보네거트는 기계 장치가 인간의 자리를 빼앗고
인간 또한 기계 장치와 다름없는 존재로 전락하는
이야기에 '자동 피아노'라는 제목을 붙였다. 자동
피아노를 인간의 영역에 침범한 기계 장치의
상징으로 내세운 것이다.

　하지만 누군가에게 자동 악기는 일종의
희망이었다. 자동 악기는 연주에 실패할 위험을
감수하며 두려운 마음으로 악기 앞에 앉는
사람들에게 그 패배감을 덜어 줄 수 있는 크나큰
도움이자 현실적인 해결책이었다. 전문가의
연주만큼은 아니나 적어도 초심자보다는 나은
연주를 들려주었기 때문이다. 또 자동 악기는

연주자를 철저하게 불신했던 몇몇 작곡가들에게
자신이 원하는 음악을 불안함 없이 재생산할 수
있는 유용한 도구였다. 이 기계 장치에서 새로운
가능성을 본 이들이 결코 적지 않았기 때문에 자동
악기는 짧은 시간 안에 급격히 발전해 나갔다.
타건의 대리자로서 피아노-플레이어가 등장하고,
그것이 악기에 내장되어 플레이어-피아노가 되고,
그 기술이 점차 다른 악기로 퍼져나간 그 모든
발전사의 출발점이자 구심점에는 '연주'라는 사람의
행동이 있었다. 남은 과제는 분명했다. 이 악기가
인간 없이 얼마나 더 인간처럼 스스로 연주할 수
있게 만드냐는 문제였다.

1. 장 이브 보쇠르, 『소리가 기호로: 음악 기보법의 역사』, 민은기
옮김(이앤비플러스, 2010), 95, 106.
2. Mark Evan Bonds, "Listening as Thinking: From
Rhetoric to Philosophy," *Music as Thought: Listening to the
Symphony in the Age of Beethoven* (Princeton, NJ: Princeton
University Press, 2006), 35.

3.　그 논의의 중심에 있었던 한슬리크는 이렇게 선언했다. "이러한 음 재료로 무엇이 표현되어야 하는지를 묻는다면, 그 대답은 음악적 이념(musikalische Idee)이다. (...) 음악의 내용은 음으로 움직이는 움직임의 형식들(tönend bewegte Formen)이다." 에두아르트 한슬리크, 『음악적 아름다움에 대하여』, 이미경 옮김, 책세상 문고·고전의 세계(서울: 책세상, 2009), 78.

4.　도널드 J. 그라우트 외, 『그라우트의 서양음악사』, 민은기 외 옮김, 제7판, 하(서울: 이앤비플러스, 2009), 52, 54.

5.　O. David Bowers, *Encyclopedia of Automatic Musical Instruments* (New York: The Vestal Press, 1977), 255. 이 연주 보조 장치는 제작사 및 모델에 따라 서로 다른 이름으로 불렸다. 이 글에서는 어떤 형태로든 피아노 연주를 자동화하려는 목적으로 만들어진 모든 기계를 '자동 피아노'로 통칭하며, 피아노와 분리된 기계는 피아노-플레이어로, 피아노에 내장된 기계는 플레이어-피아노로 구별하여 지칭한다. 다음 장에서 살펴볼 리프로듀싱 피아노의 경우 내장형 모델이지만 롤의 제작 방식이 악보에 기반하는 것이 아니라 연주에 기반하므로 이는 플레이어-피아노와 구별하여 '리프로듀싱 피아노'로 별칭한다.

6.　음을 길게 지속할 수 있게 만들어 주는 페달. 서스테인 페달이라고도 불린다.

7.　Edmond T. Johnson, "Player Piano," *Grove Music Online* (Oxford University Press, 2013), https://doi-org. i.ezproxy.nypl.org/10.1093/gmo/9781561592630.article. A2253760.

8.　피아노-플레이어의 등장 이후 약 10년간은 65개의 음표만 적을 수 있는 롤을 사용했지만, **1902**년부터 88개의 음표를 다 적을 수 있는 롤을 사용하기 시작했다고 알려져 있다. 같은 항목.

9.　Arthur W. J. G Ord-Hume, *Player Piano: The History of The Mechanical Piano and How to Repair It* (South Brunswick, N.J.: A. S. Barnes, c. 1970), 34.

10.　때로 이는 이너-플레이어(inner-player)나 빌트인(built-in) 피아노 타입으로 불리기도 했다.

피아니스트의 유령

조용히 속삭이는 피아니시모, 무겁게 내려앉는
듯한 포르티시모, 점점 가까이 다가오는 것 같은
크레셴도, 사그라드는 데크레셴도, 변덕스럽게
어조를 바꾸는 수비토, 못을 박는 듯한 악센트,
뭉그적거리는 듯한 테누토, 선율 아래에서 고요하게
흐르는 아르페지오, 소리치는 듯한 스포르잔도,
엷게 부딪히는 불협화음, 울림을 뒤섞는 댐퍼
페달, 쉼 없이 이어지는 프레이즈, 부드럽게 끝맺는
슬러의 마지막 음, 휘파람처럼 가볍게 얹혀 있는
작은 꾸밈음….

　　플레이어-피아노는 연주라는 복잡다단한
행위의 모든 면면을 다 재생산하지 못했다. 하나의
곡을 연주하기 위해 연주자가 자신의 신체를 얼마나
정교하게 단련하는지, 그 과정에서 얼마나 많은
판단이 이루어지는지를 생각해 보자. 반주부의 가장
낮은 음과 선율의 가장 높은 음이 악보상으로는
동시에 연주되어야 하지만 음악의 문맥상 살짝
어긋나는 것이 더 아름다워서 그 타이밍이 미묘하게
엇갈리도록 하거나, 여러 음을 함께 누를 때 어떤
음은 더 크게 들리도록 하지만 어떤 음은 뭉근하게
숨기는 식으로 음 하나하나의 볼륨을 다르게
조절하거나, 포르테에서 급작스럽게 피아노로
바뀔 때 잠시 멈칫하듯 숨을 쉬며 기보된 박자보다
살짝 늦게 연주하는 식으로, 연주에는 기보된 것을
단순히 소리화하는 차원을 넘어서는 복잡하고도
상세한 판단이 촘촘히 늘어차 있다.

문제는 '롤'이었다. 소리를 출력하는 기계는 여전히 본래의 피아노이기도 했으므로 악기 자체에는 결함이 없었지만, 연주의 데이터 더미인 롤은 플레이어-피아노의 연주를 실제 연주와 다르게 만드는 문제적 요인이었다. 28.6센티미터 너비의 기나긴 종이 위에 구멍을 뚫어 놓아 마치 관악기처럼 소리가 나야 할 때는 공기가 통하고 소리가 나지 않아야 할 때는 공기가 통하지 않게 해 놓은 롤에 기록된 것은 소리의 유무였다. 0과 1의 체계로 기록되는 이 피아노 롤에서 조절할 수 있는 것은 악보에 적힌 수많은 정보 중에서도 기보된 음정과 리듬에 해당하는 정보뿐이었다.

연주의 관습을 염두에 두고 설계된 의뭉스러운 불협화음이나 스쳐 지나가는 음들, 그 무엇보다 무겁게 내리쳐야 할 음들은 그 고유한 색을 잃었고 다이내믹과 호흡, 무게감, 아티큘레이션 역시 모두 사라졌다. 어떤 성부는 고요하고 여리게, 어떤 성부는 선명하게 연주하는 식의 섬세한 완급 조절도 불가능했다. 요동치는 에너지가 일순간 사라지고 모든 음이 같은 음량으로 연주되자 음들이 같은 선상에서 하나둘씩 충돌하기 시작했다. 연주가 선사하던 근사한 낭만은 사라지고, 주어진 음표들만 소리 내는 뻣뻣한 재생이 그 자리에 남았다.

재생되는 음표들 ————————

초기의 롤 제작 과정을 보면 이런 기계적인 연주는
예정된 결과였다. 당시의 롤은 악보를 펼쳐 두고
그 악보에 지시된 메트로놈 속도에 맞춰 기보된
음정과 리듬을 곧장 종이에 뚫어 내는 방식으로
만들어졌다. 일례로 롤을 제작하는 천공기의
한 카탈로그#1는 음자리표와 박자표와 음표를
읽는 법, 그리고 레가토, 스타카토, 붙임줄, 부점
등 악보에서 자주 쓰이는 기호가 각각 무엇을
뜻하는지에 대한 설명과 이 기호들을 롤을 제작할
때 어떻게 반영해야 하는지 등 악보 독해와 롤
제작에 대한 지침을 제공한다. 이 카탈로그는
서너 마디의 악보 예시들과 이를 바탕으로 만든 롤
예시도 함께 제시한다. 악보를 보고 롤을 만드는
이 제작 과정에서 음정과 리듬은 롤에 충실히 옮겨
적을 수 있었고 그 정보만큼은 무난히 소리로
재현될 수 있었지만, 악보에 선택적으로 기록된
작은 기호나 연주자의 재량에 많은 것을 빚지던
포르테와 피아노, 크레셴도와 데크레셴도처럼
요동치는 다이내믹은 결코 롤에 기록될 수 없었다.
롤은 피아노에 입력되어 연주 혹은 연주와 유사한
무언가를 생산할 수 있었다. 그러나 롤에 입력된
것은 연주의 기록물이 아니라 단순히 음표를 이진
체계의 데이터 값으로 변환한 것에 불과했다.
1928년, 아도르노는 피아노 롤에 대해 이렇게
말했다. "단 한 번도 소리 내지 않고 음악을 기입할

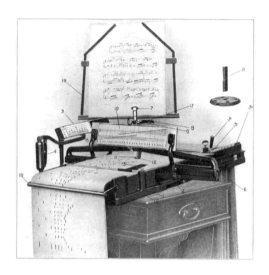

The above illustration shows one of the Leabarjan Perforators, Style 5, being used for educational purposes in a public school room. The music teacher is demonstrating the use of the machine to a group of students.

The Leabarjan Perforator affords a very interesting and successful method of teaching the time values of notes and rests, the position of notes on the staff, the piano key-board, different scales, and all the fundamental principles of music. The science of music is a separate and fundamental subject, the problems of which should be mastered, if possible, before the instrument of expression is chosen. This is possible where the student learns to make a perforated music roll—with the Leabarjan Perforator genuine music study will be a pleasure and the student will be anxious to accomplish a greater task each day.

The Leabarjan Perforator will give the music student a tangible record of his knowledge of music: a record that will not only be a book of notes that he has written or from which he has played or studied, but a roll of perforated music that will immediately reveal the accuracy of his musical understanding.

수 있다는 점은 음악을 이전보다 비인간적인
방식으로 사물화하는 동시에, 신비하게도 이를
글쓰기와 언어의 특성에 더욱 가깝게 만들었다."#2

온갖 기호들이 가득 차 있던 리스트
「초절기교연습곡 1번」의 첫 두 마디를 다시
들여다보자. '*energico*'라는 지시 사항과 묵직하게
내려쳐야 할 첫 번째 C음, 정확한 타이밍으로
맞물려야 할 왼손의 펼침화음과 오른손으로
연주되는 16분음표의 C음, 고음부에서 저음부로
쏜살같이 내달려오며 사그라드는 데크레셴도,
왼손의 스타카티시모와 함께 서서히 상승하며
음량을 키워 가는 두 번째 마디의 진행까지,
어디론가 우왕좌왕 움직이면서도 근사한 궤적을
그려야 하는 이 두 마디가 당시의 플레이어-
피아노로 연주된다면 이 음악의 우아한 멋은
몽땅 사라진 채 딱딱하고 우악스러운 소리만이
그 시간을 가득 채웠을 것이다. 롤은 연주는커녕
'악보의 전부'를 기록할 수도 없었다. 0과 1의
정보로 이루어진 그 음표 데이터들은 악보와 유럽
전통의 음악에서 가장 주된 요소로 여겨졌던 일부의
기호만으로 음악을 만들었을 때 얼마나 허술한
소리가 만들어지는지를 가청화했다. 플레이어-
피아노가 음악에 대해 무언가를 알려주었다면, 그건
바로 우리가 이제까지 음악에 기대하던 것은 악보의
논리가 아니라 연주의 논리로 구현되어 왔다는
점이었다.

플레이어-피아노에는 이러한 근본적인 한계를
보완하기 위한 '표현 장치'들이 마련되어 있었다.
모델에 따라 세부 사항은 조금씩 달랐으나 이미
피아노-플레이어 같은 외장형 모델부터 있었던 댐퍼
페달 키와 볼륨 조절 키에 더하여 고음부 버튼과
저음부 버튼이 있었고, 이 버튼들은 해당 음역을
더 선명히 들리게 했다. 실제로 이 버튼들이 얼마나
유용하게 사용되었는지는 미지수지만 아마도
사용자들은 고음역에서 장식음들이 화려하게
반짝이는 음악을 재생할 때라면 고음부 버튼을,
베이스에서 웅장하게 움직이며 원대한 야망을 향해
가는 음악을 재생할 때는 저음부 버튼을 눌렀을
것이다. 적어도 제작자들은 롤에 음악이 기록되는
과정에서 손실될 수밖에 없었던 음량과 다이내믹을
출력 단계에서 조금이나마 되살리는 방안을
제공하려 노력했다.

출력 기계인 플레이어-피아노뿐 아니라 기록
매체인 롤 자체도 보완되어 가고 있었다. 롤에는
사람들이 페달을 밟는 속도를 바꾸어 템포를
유연하게 조절할 수 있도록 템포에 관한 정보들이
기입되기 시작했고, 특정 음들을 '테마'로 지정하면
재생될 때 자동으로 강조되는 기술도 등장했다.
여전히 음정과 리듬에 해당하는 정보만을 적을 수
있긴 했으나 악보를 롤 위의 정보로 번역하는 것이
아니라 피아노를 실제로 연주하는 방식으로 롤을
만드는 기계도 발명됐다. 물론 연주의 모든 것이

정보로 변환될 수는 없었지만 연주의 관습에 따라
유동적으로 움직이는 미묘한 템포 변화만큼은 롤에
입력될 수 있었다.

건반은 플레이어-피아노가 스스로 눌렀지만
사람들은 계속 무언가를 더 해내야 했다. 여기에는
연주의 테크닉이 아니라 재생의 테크닉이 필요했다.
이 곡을 더 잘 연주하기 위해 어떻게 페달을 밟아
템포를 조정할지, 고음부와 저음부 중 어떤 파트를
더 강조하여 재생할지, 롤을 넣은 뒤 어떤 세세한
작업을 해야 할지 등, 사람들은 많은 테크닉을 새로
익혀야 했다. 이 재생 기계를 잘 관리하는 것도
중요한 이슈였다. 연타음이 잘 연주되고 있는지를
검사하기 위해서 테스트용 롤을 넣어서 확인해
봐야 했고, 음이 하나만 연주되어야 하는데 혹시
두 개의 음이 동시에 울리진 않는지도 검사해야
했고, 공기가 새어 나와 작동이 안 되는 것은
아닌지, 불필요한 소음이 나고 있지는 않은지,
기계 내부에 먼지가 끼지는 않았는지, 롤에 습기가
끼진 않았는지(아주 뜨거운 오븐에 롤을 넣어서
습기를 제거하라는 지침도 있었다), 사람들은 많은
것을 확인해야 했다.#3 플레이어-피아노의 작동
방식과 재생할 때의 주의점, 피아노 관리에 관한
여러 기술과 지식이 더해졌고, 그에 관한 지침서도
여러 권 출판됐다. 그럼에도 불구하고 실제 연주와
플레이어-피아노의 낙차는 쉽게 좁혀지지 않았다.
연주자가 악보에 기록된 수십 가시의 기호들을

섬세히 통제하며 만들어 내는 그 풍성한 소리는 롤에 충분히 기록되지 못했고, 그렇기 때문에 인간은 재생 단계에서 결코 적지 않은 부분을 보완해야 했다.

이런 상황에서 플레이어-피아노가 당면한 과제는 두 가지였다. 첫째는 이 악기가 정말로 연주의 자동화를 이루어 내야 한다는 것이었다. 스스로 연주하는 악기라면 연주를 재생하기 위해 인간의 노동이나 해석이 없이 처음부터 끝까지 연주의 모든 과정을 기계 스스로 해내야 했다. 둘째는 그러기 위해서는 애초에 롤이 더 많은 것을 기록하고 피아노 자체도 훨씬 많은 데이터를 읽어 내야 한다는 것이었다.

연주의 재생: 리프로듀싱 피아노 ————
'실제 피아니스트의 연주를 그대로 들을 수 있다'는 대대적인 모토를 내건 새 모델 '리프로듀싱 피아노'가 시장에 등장한 것은 **1913년경**이었다. 이제까지 플레이어-피아노가 그 기술의 한계로 인해 음표를 소리로 치환하는 데 그쳤다면 리프로듀싱 피아노와 그 롤은 연주라는 복잡다단한 행동을 재현할 수 있는 수준에 도달했다. 플레이어-피아노를 연주-재생하기 위해서는 사람이 페달로 동력을 제공하며 여러 음악적 표현들을 조정해야 했던 것과 달리, 리프로듀싱 피아노는 전기로 작동됐고, 악기 내부에 세부적인 표현을 구현하는

장치들이 추가로 내장되어 있었다. 마찬가지로 롤도 이에 상응하여 표현에 관한 것들을 정보화하여 기록할 수 있게 됐고, 악센트나 크레셴도, 섬세한 음량 조절 등이 자동으로 구현되기 시작했다. 리프로듀싱 피아노는 "작곡가가 음악에 담아 둔 모든 감정을 세계 제일의 피아니스트들의 해석을 통해, 혹은 작곡가 자신의 연주를 통해 전달할 수 있었다."#4 이전보다 더 풍성한 표현을 들려줄 수 있게 된 리프로듀싱 피아노는 그 이름처럼 우리가 이제까지 음악에서 기대해 왔던 사람의 연주를 재생산할 수 있었다.

기술이 마련되자 제작자들은 각자 뛰어난 피아니스트들을 영입하여 실제 연주를 더 상세히 기록했다.#5 더 이상 악보를 보고 롤을 제작하는 것이 아니라 누군가 피아노를 연주하면 그것이 곧장 롤에 상세히 기록되고 그것이 다시 리프로듀싱 피아노에서 재생산되자, 사람 없이 무언가가 연주된다는 오랜 환상이, 혹은 악기가 신들린 것처럼 스스로 연주한다는 망상이 비로소 현실화됐다. 연주가 인간 없이 재생산될 수 있다는 사실은 연주의 역사에서도 엄청난 혁신이었다. 이제까지 연주는 독립적으로 기록 가능한 대상이라기보다는 특정 시공간에서 행해졌다가 금세 사라지는 음악적 사건이었지만, 리프로듀싱 피아노에 이르러 연주는 고정된 형태로 기록 가능해졌다.

이는 연주자의 위상에도 근본적인 변화를
가져왔다. 이제까지 작곡가를 작품의 저자로 만들어
준 것은 뇌리를 떠도는 무형의 악상이 아니라
그것이 기록된 악보라는 사물이었다. 마찬가지로,
연주를 재현할 수 있는 정보들이 롤이라는 지면
위에 기록된 후 연주자는 '저자'의 권위를 손에 넣을
수 있게 됐다. 곡명과 연주자명을 표기하는 순서나
방식은 제작사에 따라 조금씩 차이를 보였지만,
리프로듀싱 피아노 롤에는 연주된 곡의 제목뿐
아니라 연주자의 이름이 병기되기 시작했다.

누군가의 연주가 롤이라는 사물에 얹혀
어디에나 존재할 수 있게 되자 공연 현장에 묶여
있던 연주의 시공간은 콘서트홀 문 바깥으로
넘어갔고, 연주는 일회적 사건에서 벗어나 언제
어디서든 재현 가능한 대상이 되었다. 심지어
그 재현의 해상도는 상당히 높았다. 리프로듀싱
피아노가 등장했던 1913년에는 이미 녹음-재생
기술이 발명됐지만 아직 초기 단계였기 때문에
노이즈가 지나치게 많았고, 우리의 귀가 들었던
소리와 비슷한 수준으로 연주를 재생한다는 것은
사실상 불가능한 상황이었다. 20세기 초반에
라벨과 드뷔시, 말러, 스크랴빈, 마누엘 데 파야,
라흐마니노프, 프로코피예프, 거슈윈, 조플린 같은
작곡가들뿐 아니라 당대를 호령했던 피아니스트
파데레프스키, 부소니 같은 이들의 연주를 기록해
낸 것은 바로 이 리프로듀싱 피아노의 롤이었다.

롤에 기록된 아주 오래된 연주들은 녹음 매체의
거칠거칠한 노이즈 없이 악기에서 울려 퍼졌던
그때의 바로 그 연주를 그대로 재현할 수 있었다.
초기 음반에 언제나 함께하는 노이즈가 옛 시기를
떠올리게 만드는 것과 달리 자동 피아노가 재생하는
연주에서는 그런 종류의 시차를 환기하는 매체
특정적인 소리가 없었다. 사라진 피아니스트들이
생생히 살아 돌아와 피아노를 연주하는 듯한 환상을
불러내는 리프로듀싱 피아노는 연주라는 행위를
그대로 기록하고 재현하고 보존하겠다는 목표를
음반보다 먼저 선취한 셈이었다.

　　자동 피아노의 연주를 더 실제처럼, 더
자연스럽게, 더 인간답게 만들겠다는 목표는 거의
달성된 것처럼 보였다. 자동 피아노가 결코 인간을
대체할 수 없을 것이라거나 자동 피아노의 열화된
연주는 인간의 경지를 따라잡을 수 없을 것이라고
비판하던 이들도 그 생각을 되돌아보게 할 만큼
리프로듀싱 피아노는 근사한 연주를 들려줬다.
기계의 연주는 인간의 연주보다 못할 수밖에
없다는 맹목적인 비판에서 벗어날 수 있을 만한
수준이었다.

　　하지만 근본적인 한계는 여전히 존재했다. 이
전통에서 아무리 연주가 어떤 작품을 구현하는
과정으로 여겨진다 한들 악기를 쥐고 음악적인
행위를 하며 소리를 만들어 내는 그 주체는 너무나
오랫동안 '사람'이었다. 그러니 누군가 연주는

사람이 해내지 않으면 의미가 없지 않느냐는 간단한
의문을 품는다면 자동 피아노는 사람의 연주라는
원본에게 패배할 수밖에 없었다. 자동 피아노가
기록하고 재현한 것은 소리가 아니라 연주라는
행동이었다. 이제껏 연주가 대면형 시청각 경험을
통해 전달됐던 만큼, 자동 피아노는 '퍼포먼스'라는
모호한 대상과 끊임없이 비교될 수밖에 없었다.
그런데 자동 피아노가 재생되는 순간은 연주자의
존재만 없을 뿐, 마찬가지로 나름의 무대와
악기와 청중이 준비되어 있는 또 다른 퍼포먼스의
현장이기도 했다. 자동피아노가 마치 피아니스트의
유령이 살아 돌아와 오싹해질 정도로 생생하게
퍼포먼스의 모든 순간을 재현해도, 결국은 기계이기
때문에 '사람의 연주'의 경지에는 결코 도달할 수
없었던 것일까?

인간 바깥의 연주 ─────────

어쩌면 자동 피아노가 '인간의 연주'와 완전히
같아지는 것은 근본적으로 달성 불가능한
목표였을지도 모른다. 사람들이 연주를 향유하는
방식은 시공간에서의 시청각 경험에 기반해
왔으므로 사람의 연주가 고스란히 재생되더라도
연주자가 없다면 모종의 공허함을 느끼게 될
것이기 때문이다. 그런데 이것이 애초에 불가능한
일이었다면, 조금 다른 지향점을 설정해 볼 수도
있었다. 인간의 연주라는 목적지를 소거해 버리고

이 사물의 독자적인 가능성에 집중해 보는 것이다. 연주하는 인간으로부터 분리되어 스스로 뭔가를 연주하거나 재생할 수 있는 악기가 등장했고 그것이 인간의 행동을 인간 없이 손쉽게 해냈다면, 그 기계의 핵심적인 가치를 '인간의 복제'가 아니라 '탈(脫)인간'으로 재조정할 수도 있었다.

　곰곰이 생각해 보면 이 기계 장치가 꼭 연주자를 대신할 필요는 없었다. 그럴 필요가 없었을 뿐만 아니라 인간이라는 기준점만 제거한다면 오히려 생각지도 못한 수많은 음악적 가능성을 발견할 수도 있었다. 자동 피아노에서는 인간의 손 크기에 적합하게 설계된 옥타브 언저리를 맴돌지 않은 채 그보다 훨씬 멀리 있는 음들도 동시에 누를 수 있었고, 단 한순간도 지치지 않고 영원히 타건을 이어갈 수 있었고, 열 개의 손가락이라는 제한#6 없이 수많은 음을 동시에 누를 수도 있었고, 인간의 손으로는 결코 구현할 수 없는 아주 두꺼운 화음의 트릴 같은 테크닉 또한 가능했다.

　자동 피아노는 인간이 '할 수 없는' 연주를 들려줄 수 있었다. 인간의 연주를 기록하고 인간의 연주를 재현하기 위해 만들어진 이 연주의 대리자는 오히려 새로운 예술 형식으로서의 가능성을 지니고 있었다. 스스로 연주하며 그 누구보다 기계적인 음악을 만들어 낼 수 있는 독자적인 예술 형식 말이다.

1. 1920년대에 운영됐던 뉴욕의 천공기 제작사 레바잔에서 배포한 다음 카탈로그를 참고했다. Leo F. Bartels and Rudolf Dolge, *The Perforating of Music Rolls with Leabarjan Perforator* (The Leabarjan Mfg. co., n.d).

2. Theodor Adorno, *Essays on Music,* Trans. Richard Leppert (University of California Press, 2002), 280.

3. D. Miller Wilson, *An Instruction Book on the Piano-Player and Player-Piano*, (London: J.M Kronheim & C.O., Printers, n.d.), 31~49.

4. Larry Givens, *Rebuilding the Player Piano* (New York: The Vestal Press, 1963), 64.

5. 물론 이는 대량 생산·판매 시스템에 아주 적합하진 않았다. 유명 피아니스트를 섭외해야 하는 데다 악기 개발에 투입된 기술도 최신의 것이었던 만큼 리프로듀싱 피아노는 엄청난 고가였고, 자동 피아노 총생산량의 10퍼센트를 채 넘지 못했다. 1914년, 에올리언 사에서 나온 업라이트 자동 피아노는 400달러였고 당시 포드 사의 로우엔드 자동차는 450달러였다. 그리고 스타인웨이 사에서 제작한 리프로듀싱 피아노의 가격은 무려 1500달러에 육박했다. Edmond T. Johnson, "Player Piano," *Grove Music Online* (Oxford University Press, 2013), https://doi-org.i.ezproxy.nypl.org/10.1093/gmo/9781561592630.article.A2253760.

6. 자신의 곡에 종종 사람의 손으로는 도저히 연주할 수 없는 부분을 포함해 놨던 찰스 아이브스는 이렇게 말했다. "사람에게 손가락이 열 개밖에 없는 것이 작곡가의 잘못인가?" Charles Ives, *Essays Before a Sonata* (New York: The Knickerbocker Press, 1920), 100.

자동 피아노를 위한 연습곡

연습곡#1은 어려운 테크닉을 집중적으로 훈련하는 음악이다. 많은 이들이 유년기에 피아노를 배우며 접하는 아농의 「60번 연습곡」과 피아노 실력의 가늠자가 되었던 체르니의 「연습곡 30번」, 「연습곡 40번」, 「연습곡 50번」도, 피아노 전공생들이 10대를 바치는 쇼팽의 「연습곡」과 리스트의 「초절기교연습곡」도, 드뷔시의 「연습곡」, 라흐마니노프의 「회화적 연습곡」, 스크랴빈의 「연습곡」 등은 근본적으로 연주자의 손가락을 훈련하기 위한 목적에서 출발한다. 연습하다 보면 손에 쥐가 저릿하게 내리는 듯한 이 연습곡들은 이를테면 음악을 위한 신체 단련, 즉 일종의 체육을 위해 만들어진 셈이다.

피아노의 경우 연습곡은 다섯 손가락이 독립적이면서도 민첩하고 고르게 움직이는 것을 일차적인 목표로 삼는다. 상대적으로 힘이 강하고 민첩한 엄지와 검지에 비해 약지나 새끼손가락은 힘이 약할뿐더러 특히 약지는 오랫동안 훈련해 힘을 기르지 않으면 독립적인 움직임을 얻기도 어렵기 때문이다. 다섯 손가락이 정확하고 유연하게 모든 음을 연주할 준비가 되었다면 피아노 레퍼토리에서 자주 등장하는 음형들을 훈련하는 과정이 이어진다. 아르페지오, 스케일, 셋잇단음표 연타, 트릴, 옥타브의 연속 진행, 3도로 연주되는 트릴, 트레몰로 같은 것들이 그러한 예다. 이런 이유로 연습곡들은 일반적으로 훈련해야 할 손가락의 움직임이나 어떤

음형을 반복하는 단순한 구조로 이루어졌다.

19세기 이전까지 연습곡은 훈련용 음악의
성격이 가장 강했지만, 19세기와 20세기를 거치며
연습곡은 무대에 올라도 손색없는 '연주회용
음악'으로 탈바꿈하는 등, 수용의 측면에서 적지
않은 변화를 맞이했다. 그럼에도 불구하고 연습곡의
기본 형식은 꽤 공고히 유지됐다. 연습곡들은
계속해서 작은 소재를 반복했고, 신체의 피로도를
조절하기 위해서인지 아주 긴 길이로 작곡되지는
않았다. 이 장르에서 작곡가들은 연주자들이 몸에
새겨 온 음악적 관습들을 고려하며 그 악기다운
음향과 주법을 선명히 드러내고, 그 안에서 펼쳐질
수 있는 경우의 수들을 탐구한다. 그런 면에서
연습곡은 연주자뿐 아니라 특정 악기와 단단히
엮여 있다.#2 다른 악기로 편곡하는 순간 빠르게
내달리던 즐거움이 연기처럼 사라져 버리고야 마는
음악.

한편, 피아니스트 최희연은 리게티의 피아노
연습곡에 대해 다음과 같이 언급한다. "20/21세기를
대표하는 작곡가 리게티의 피아노 에튀드 또한
드뷔시를 넘어선 또 다른 피아니즘을 요구하는데,
그의 에튀드에서 요구되는 주법 또한 전통적인
피아니즘을 벗어난 것으로, 이러한 요구는
그가 전통적 의미의 피아니스트가 아니었기에
가능했었을 것이라는 생각이 든다. 하지만
피아니스트적 사고를 벗어난 피아노 에튀드는 과연

어디까지 가능한 것일까?"#3 여기서 "피아니스트적 사고를 벗어난 피아노 에튀드"라는 말은 연습곡을 둘러싼 작곡가와 연주자 사이의 긴장 관계를 드러낸다. 연주자가 피아니스트적 사고와 움직임을 정교화하려는 목적으로 연습곡을 펼쳐 든다면, 작곡가는 그런 부분을 충분히 고려하면서도 이 악기에서 연주 가능한 것들을 실험하며 전통적 의미의 피아니즘에서 조금씩 벗어나려 한다. 그 과정을 위해서 피아노적이지만 피아니스트적이지 않았던 것들을 발견하는 과정이 필요했을지도 모르겠다.

그런데 피아노적인 것과 피아니스트적인 것을 과연 얼마나 분리할 수 있을까. 악기는 '사람이 어떤 사물을 음악적으로 사용하는 것'이고, 연주는 '사물을 음악적으로 사용하는 사람'을 전제하고 있었다는 점을 고려하면 우리는 피아노적인 것과 피아니스트적인 것을 완전히 분리할 수 없었을지도, 그런 의문을 품을 필요도 없었을지도 모른다. 그러나 자동 피아노의 등장은 그런 질문을 수면 위로 끄집어냈다.

인터메조, 토카타, 소품 ─────────
연습곡이 본래 '피아니스트가 어디까지 해낼 수 있는가'를 실험했다면, 자동 피아노를 위한 연습곡은 '피아노가 어디까지 해낼 수 있는가'를 실험할 수 있었다. 자동 피아노가 세간에 퍼지고

있던 때 소수의 작곡가들은 자동 피아노가 인간과는 철저히 다른 영역에서 많은 것을 해낼 수 있다는 사실을 간파했고, 자동 피아노만이 연주할 수 있는 음악들을, 즉 어쩌면 '피아니스트적이지 않지만 피아노적'일 수 있는 음악들을 만들어 내기 시작했다. 자동 피아노가 유행처럼 유럽과 미 대륙에 번져 나가던 1910~1920년대에 집중적으로 등장한 이 작품들은 모두 2~3분 내외로 상당히 짧았지만 음의 개수나 리듬의 복잡함, 밀도만큼은 인간을 위한 긴 길이의 피아노곡 못지않았다.

　작곡가 개개인이 주목한 자동 피아노의 음악적 가능성은 조금씩 달랐다. 한스 하스의 자동 피아노를 위한 「인터메조」는 그 누구라도 연주할 수 있을 것 같은 단순한 음들로 시작하지만 점점 다섯 개의 옥타브가 한 번에 연주되거나 두터운 화음이 트릴처럼 연주되거나 지나치게 빠른 템포로 연주되는 등, 점진적으로 연주 불가능한 수준으로 바뀐다. 흥미로운 점은, 으레 대부분의 음악이 그러하듯 이 곡 또한 몇 부분으로 나뉘고 그 부분별로 구성 원리가 조금씩 다르게 설계되어 있는데, 그 구성 원리가 조형적인 움직임에 초점을 맞춘 것처럼 보인다는 점이다. 어떤 부분에서는 두 성부가 아가일 패턴을 그리는 것처럼 위아래를 교차하며 오르내리고, 피아노의 음역을 둘로 쪼개어 저음부와 고음부가 이중주를 구성하는 부분도 등장하며, 그 이중주가 거울처럼 마주 보는

듯한 부분도 나온다. 즉 간결한 음들로 시작하는
「인터메조」는 점점 양손으로 연주할 수 없는
음형으로 이어지다가 점차 음악의 논리보다는
조형의 논리를 소리로 구현하는 것에 가까워진다.

비슷한 시기에 파울 힌데미트도 자동 피아노를
위한 음악을 남겼다. 2분 남짓의 짧은 곡 「기계적
피아노를 위한 토카타」는 인간의 손 크기로는 결코
누를 수 없는 화음으로 시작해 인간이 연주하는
것이 불가능한 빠른 연타들을 들려준다. 수많은
음표를 쉼 없이 두들겨 대는 이 토카타는 이 곡이
기계를 위한 것임을 과시적으로 드러낸다. 이 곡은
두 부분으로 나뉘는데, 압도적인 타건이 가득했던
첫 부분이 화음/화성과 연계되는 수직적 논리에
기반했다면 이어지는 두 번째 부분은 선율과
연계되는 수평적인 논리에 기반한다. 여러 개의
선율이 서서히 꼬여가듯 진행되다가 결국 4성부
푸가로 이어지는 이 뒷부분은 인간이 해낼 수 있을
것처럼 들리기도 하지만 그 음역이 생각보다 멀리
떨어져 있어 실제로 한 사람이 전부를 다 손쉽게
연주할 수는 없게 만들어져 있다.

조형의 원리를 적극적으로 도입한 한스 하스의
「인터메조」와 달리 힌데미트의 「기계적 피아노를
위한 토카타」는 기계적이기는 하나 근본적으로는
음악의 논리를 따르는 것처럼 보인다. 두꺼운
화음이나 멀찍이 떨어진 4성부 푸가는 자동
피아노라는 연주 기계에 몹시 적합한 것처럼

들리지만 사실 이는 인간 연주자를 위한 기존
피아노곡에서도 숱하게 쓰였던 요소들을 조금 더
확장한 것에 가까워 보인다. 인간의 손으로 해낼
수 있는 타건의 최대치를 요구하는 듯한 베토벤의
「하머클라비어 소나타」는 마치 해머가 현을
두들기는 것처럼 연주자의 손이 건반을 두들기는
살아 있는 해머가 되도록 만들었고, 그간의
4성부 푸가들은 한 명의 연주자가 양손으로 네
개의 성부를 노래해야 한다는 비인간적인 과제를
요구해 왔다. 그런 의미에서 「기계적 피아노를 위한
토카타」는 인간 연주자에게 암암리에 요구되어 왔던
'기계성'을 추출하여 기계의 영역에 확실히 가져다
준 것일지도 모른다.
　　에른스트 토흐도 자동 피아노를 위한 곡인
「벨테미뇽 전자 피아노를 위한 세 개의 소품」과
「기계적 오르간을 위한 연습곡」을 작곡했다. 이 짧은
소품들은 그간 연주자에게 요구되어 온 기계성을
부각하지도, 조형의 원리에 입각하지도 않지만
기존의 음형이나 연주법을 적절히 조합해 자동
피아노에서만 가능한 것들을 조금씩 실험한다.
이를테면 한 프레이즈가 끝나고 이어지는
프레이즈를 아주 먼 음역으로 빠르게 이동하도록
해 신체의 연속성은 고려하지 않지만 앞뒤의
음악적 맥락은 어느 정도 고려한다거나, 겹겹이
쌓인 옥타브들의 연속 진행을 레가토로 부드럽게
잇는다거나, 두꺼운 화음을 트릴로 연주하는

식이다. 인간의 신체적 조건 탓에 음악에서 아쉽게
탈락했던 진행들을 들려주는 이 곡들은 어느 정도
낯설긴 하지만 하스나 힌데미트의 경우처럼 몹시
기계적이라는 인상을 주지는 않는다.

작곡의 연습

연주자의 자의적 해석을 탐탁지 않아 했던 작곡가
이고르 스트라빈스키가 자동 피아노를 지나쳤을
리 없었다. 연주자들이 자신의 곡을 오독하는
것을 우려했던 그는 박자의 기준점을 잡기 위해
메트로놈을 사용하는 것처럼, 연주의 기준점을
제시하기 위해 리허설용 피아노 롤을 제작했다.
그에게 자동 피아노는 악보라는 불확정적인 기호
더미에만 의존하지 않고, 소리나는 방식으로
'작품'을 전달할 수 있는 연주의 안전망 같은
존재였다.

　　스트라빈스키의 자동 피아노에 대한 관심은 꽤
컸다고 알려져 있으나 그가 자동 피아노를 위해서
작곡한 곡은 1917년에 만들어진 「피아놀라를 위한
연습곡」이 유일하다. 다른 자동 피아노곡들과
마찬가지로 이 곡 또한 약 3분 이내로 꽤 짧은
축에 속하지만, 「피아놀라를 위한 연습곡」은 자동
피아노만의 음악적 가능성을 탐구한다기보다는
스트라빈스키의 특징적인 작법을 자동 피아노에
연습 삼아 적용한 것에 가까워 보인다. 강렬한
타격감이나 정확하게 어긋나야 하는 리듬, 이수선해

보이지만 섬세히 조율된 진행, 겹겹이 쌓인 화음
등, 수직 수평으로 복잡한 얼개를 형성하며 촘촘히
충돌하는 그의 음악은 오케스트라 같은 대규모
편성에서 그 매력을 십분 발휘해 왔다. 이런
요소를 연주자 한 명이 연주해 내는 것은 턱없이
불가능했지만, '피아노 한 대'라면 어느 정도까지는
그 복잡다단함을 구현해 볼 수 있었을 것이다.
그런 상황에서 자동 피아노는 스트라빈스키에게
연주자를 거치지 않고 자신의 음악을 실험해 볼 수
있는 유용한 연습 창구가 되는 셈이었다.

자동 피아노에 대한 스트라빈스키의 관심은
연주자의 해석에서 벗어나고 싶다는 마음에서
출발했지만, 「피아놀라를 위한 연습곡」에
관심과 애정을 보였던 지휘자 에르네스트
앙세르메는 스트라빈스키의 의도와는 달리 그
가능성을 양방향으로 열어 두었다. 앙세르메는
스트라빈스키에게 자동 피아노를 위한 곡은 더
길어도 되고, 더 가공할 만한 화음을 써도 되고, 특정
선율을 더 잘 들리게 하는 '테마' 옵션이 있으니
그걸 사용해 보라는 등 자동 피아노의 기계적
조건을 잘 활용해 보라고 조언했지만 한편으로
이 곡에는 결국 좋은 '해석자'가 필요하다는 말도
덧붙였다. 앙세르메의 의도는 자동 피아노 관련
작업을 격려하려는 것이었으나 그의 말은 결국 자동
피아노 또한 연주자의 해석에서 완전히 벗어날 수
없다는 점을 시사하기도 했다. 문제는 이것만이

아니었다. 자동 피아노 산업에서 롤은 작곡가의 창작물이 아니라 연주자의 창작물이었던 만큼 롤에 대한 저작권료와 저작권 보장 범위는 이제까지 작곡가들의 '작품'에 적용되었던 것과는 사뭇 달랐고, 수정이나 연주 권한에 대해서도 까다로운 문제가 산재해 있었다. 관심은 결코 적지 않았으나 스트라빈스키가 자동 피아노를 위한 곡을 단 하나만 남긴 것은 아마 이러한 이유 때문이었던 것으로 추측된다.#4

1930년대의 대공황을 지나고 자동 피아노의 유행이 한바탕 사그라든 뒤에는 지나간 사물에 대한 관심을 보인 몇몇 작곡가들만이 간헐적으로 자동 피아노를 위한 음악을 만들었다. 그 사례들은 일련의 흐름으로 수렴되지는 않았고, 작곡가 개개인이 한 번쯤 실험해 보는 정도였다. 게다가 자동 피아노의 존재감이 세간에서 서서히 옅어져 가던 때, 빠르게 발전하고 있던 녹음-재생 기술은 자동 피아노의 자리를 대체해 나가고 있었다. 녹음-재생 기술의 급격한 발전은 자동 피아노가 악기라는 사물을 통해 성취하려 노력했던 '연주의 재생산'이라는 과제를 다른 방식으로 손쉽게 성취했다. 자동 피아노는 대단한 이점이 없는 거대한 재생 기계로 전락하고 있었다. 음악 문화 전반에서 자동 피아노의 존재감이 옅어지기 시작한 이후 자동 피아노를 위한 음악이 거의 등장하지 않았던 것은 어찌 보면 사연스러운 귀결이었다.

그런데 **1970**년대 후반, 미국 음악계에 콘론
낸캐로우라는 낯선 이름이 회자되기 시작했다.
미국 아칸소주에서 태어났지만 정치적인 이유로
멕시코로 이주한 뒤 조용한 삶을 살던 낸캐로우가
갑자기 세간의 관심을 받은 것은 그가 **1948**년부터
작업해 오던 '자동 피아노를 위한 연습곡' 연작
때문이었다. 낸캐로우는 이제는 그다지 주목받지
않게 된 자동 피아노에 홀로 깊게 천착해 오고
있었다. 젊은 시절 낸캐로우는 당시 현대
음악계에서 활동하던 작곡가들에게 음악을 배웠고,
이 장르에서 활동하는 대부분의 작곡가가 그러하듯
낸캐로우도 높은 수준의 연주력을 요구하는 곡을
썼는데, 그의 작품은 개중에도 어려운 축에 속해
연주할 수 있는 사람을 찾는 것이 극히 어려울
정도였다. 언제나 연주자라는 문제에 부딪혔던
낸캐로우 역시 스트라빈스키와 마찬가지로
연주자라는 제한 조건에서 벗어날 기회를 호시탐탐
노리고 있었다.

낸캐로우에게 자동 피아노라는 기계 장치는
그 문제를 해결해 줄 수 있는 구원자였다. 자동
피아노의 장점은 인간 없이 피아노를 연주할 수
있다는 것에 국한되지 않았다. 또 다른 압도적인
이점은 롤의 제작 과정이었다. 자동 피아노 관련
기술이 충분히 발전하지 않았던 초기에는 롤에
피아니스트의 연주를 곧장 기록할 수 없었기 때문에
어쩔 수 없이 악보의 음표를 롤에 변환할 수밖에

없었고 바로 그것이 부자연스럽고 기계적인 연주를
만들어 냈다면, 낸캐로우에게는 인간의 연주를
거치지 않고 원하는 결과를 기계적으로 완벽하게
찍어 낼 수 있다는 초기의 롤 제작 방식이 엄청난
장점으로 다가왔다. 낸캐로우는 롤 제작 장치와
자동 피아노 한 대를 갖추고 롤에 한 땀 한 땀 구멍을
뚫어가며 본격적인 작곡에 착수했다.

조형의 원리, 연주의 기계성, 인간의
손으로는 불가능한 진행, 피아노 한 대에 수렴된
오케스트라적 어법 등, 이제까지 다른 작곡가들이
자동 피아노에서 주목한 음악적 가능성은 서로
조금씩 차이를 보였었다. 낸캐로우의 '자동
피아노를 위한 연습곡'은 무려 총 49곡에 달했던
만큼 앞선 작품들에서 집중적으로 다룬 요소들을
어느 정도 포괄했지만, 그의 작품들에는 이 모든
요소를 관통하는 하나의 공통분모가 자리하고
있었다. 그것은 바로 '템포의 불협화'(**temporal
dissonance**)였다. '자동 피아노를 위한
연습곡'에서 낸캐로우는 작게는 메트로놈처럼
완벽한 리듬부터, 한 마디 안에서 셋잇단음표와
넷잇단음표와 다섯잇단음표가 동시에 연주되는
부분, 정확한 비율로 빨라지거나 느려지는 템포,
서로 다른 박자로 구성된 것처럼 독립적으로
움직이는 여러 개의 성부, 그리고 과시적일 정도로
엄청나게 빠른 속도까지, 여러 차원에서 기계만이
할 수 있는 방식으로 시간을 세밀하게 조절했다.

따라서 그의 곡은 수와 긴밀한 관계를 맺을 수밖에 없었다. 정확하게 충돌하는 리듬이나 규칙적으로 빨라지거나 느려지는 템포를 얻기 위해서는 기본적으로 모든 것이 철저하게 계산되어 있어야 했다. 일례로 '부기우기 모음곡'이라 불리는 「자동 피아노를 위한 연습곡 3번」의 경우는 블루스 구조 위에서 피보나치수열에 기반한 리듬들이 펼쳐지며, 캐논 형식인 「자동 피아노를 위한 연습곡 24번」은 14:15:16의 비율로 구성되어 있어 기본적으로 규칙성을 얻으면서도 우리의 귀로 듣기에 조금은 낯선 시간 감각을 만들어 낸다. 그런데 작업이 쌓여 갈수록 이 비율은 끝까지 가 보겠다고 작정이라도 한 듯 점차 극악무도한 수준으로 복잡해졌다. 「자동 피아노를 위한 연습곡 33번」에서는 √2:2의 비율이 작업의 구성 원리가 되었고, 작업 기간만 장장 4년이 걸린 낸캐로우의 대작 「자동 피아노를 위한 연습곡 37번」은 열두 파트로 이루어진 캐논으로, 각 성부의 움직임은 무려 150:160⅚:168¾:180:187½:200:210:225: 240:250:262½:281¼의 비율에 기반해 만들어지기에 이르렀다.#5

이 곡들에서 자동 피아노는 '연주의 대리자'를 훌쩍 뛰어넘어 복잡한 수치를 소리로 내보낼 수 있는 출력 기계이자 작곡의 실험장이 되었다. 「자동 피아노를 위한 연습곡 37번」 같은 경우는 실제 연주 가능 여부를 떠나서 저러한 비율을 이해하고

몸에 숙지하는 것 자체도 불가능에 가까울 정도로
어려울 것이다. 만에 하나 연주자 여러 명이 파트를
나눠 아주 오랫동안 연습하며 합을 맞춘다면 가능할
수도 있겠지만, 보통 피아노 한 대를 연주하는
것으로 상정된 연주자 한 명이 이 모든 것을 정해진
시간 안에 실수 없이 정확히 연주해 낸다는 것은
그야말로 완벽하게 불가능한 일이었다.

피아노의 음악 —————————————

한스 하스의 「인터메조」, 힌데미트의 「기계적
피아노를 위한 토카타」, 에른스트 토흐의 「벨테미뇽
전자 피아노를 위한 세 개의 소품」과 「기계적
오르간을 위한 연습곡」을 지나 스트라빈스키의
「피아놀라를 위한 연습곡」, 그리고 자신의 음악이
얼마나 수치적으로 정교해질 수 있는지를 실험한
낸캐로우의 '자동 피아노를 위한 연습곡' 연작까지.
이 일련의 음악을 거치며 연습의 주체와 대상은
피아니스트에서 악기로, 그리고 작곡이라는 행위로
확장됐고, 자동 피아노는 연주의 대리자에서 스스로
연주하는 기계로, 그리고 연주자라는 제약 없이
작곡을 실험할 수 있는 기계로 자리매김했다.

몸에서 가장 얇은 부위 중 하나인 손가락의
제한적인 힘, 열 개뿐인 손가락, 옥타브 언저리를
맴도는 손의 크기, 빠른 패시지를 연달아 연주하면
쉽게 피로해지는 손의 근육, 이동 경로가
멀어질수록 정확도가 떨어지는 손의 움직임, 너무

복잡하거나 여러 겹으로 중첩된 리듬을 단번에
처리할 수 없는 두뇌. 자동 피아노는 인간의
신체라는 이 제한 조건에서 벗어나 제약 없는 타건,
쉼 없는 연타, 거대한 음 뭉텅이, 최대한의 속도,
정확한 비율, 그리고 실수 없는 완벽한 재생을 얻어
냈다. 이 음악들은 피아니스트, 즉 인간의 것이
아니라 철저히 피아노라는 사물의 음악이었다.

　　피아노의 음악들은 우리가 여태껏 들어 왔던
피아니스트의 음악들과는 사뭇 다르며, 때로는
부자연스럽거나 음악적이지 않은 것처럼 들린다.
이는 적어도 '연주'라는 관습이 주요하게 여겨지는
장르에서는 그 음악이 인간의 행동을 넘어서 본
적이 없었기 때문일 것이다. 우리는 연주에서 그저
음악이 아니라 언제나 '인간의 음악'을 듣고 있었다.
다시 질문해 보자. 피아니스트적 사고를 벗어난
피아노 연습곡은 어디까지 가능한 것인가. 인간
없이 음악은 어디까지 나아갈 수 있을까.

1.　'연습곡'에 대한 아이디어는 현대음악시리즈 STUDIO2021의 프로젝트 '에튀드의 모든 것'과 관련해 발표된 음악학자 서정은의 글 「Nouvelles Études: More Expressive, More Imaginative」와 피아니스트 최희연의 글 「에튀드의 모든 것」, 그리고 미술가 오민의 '연습곡' 연작으로부터 출발했다. 이 글에서 연습곡은 'Etude'와 'Study'를 모두 통칭한다.

2.　음악학자 서정은은 이러한 속성에 대해, 연습곡은 "악기에 대한 작곡가의 정통한 지식과 경험을 어느 음악 장르보다도 요구한다. 형태적 특성과 소리 발생 구조를 잘 알지 못하는 악기를 위해 에튀드를 작곡하기는 거의 불가능할 만큼 어려울 것"이라고 말했다. 『Nouvelle Etudes』 서문, 현대음악시리즈 STUDIO2021 기획 음반, 2017.

3.　최희연, '에튀드의 모든 것'(Tout sur les études) 서문, 현대음악시리즈 STUDIO2021 기획 공연 리플릿, 2017.

4.　Mark McFarland, "Stravinsky and the Pianola: A Relationship Reconsidered," *Revue de musicologie*, Tome 97/1 (2011): 96~97.

5.　낸캐로우의 '자동 피아노를 위한 연습곡'에 관한 자세한 분석은 다음 문헌 참고. Kyle Gann, *The Music of Conlon Nancarrow* (New York: Cambridge University Press, 1995; digitally printed first paperback version 2006), 193~200.

소리를 재생하는 기계

에두아르레옹 스코트의 포노토그래프.

1878년 미국 어딘가에서 작게 울려 퍼진 코르넷으로
연주된 짧은 무명의 선율과 동요 「메리에게는 어린
양이 한 마리 있네」의 가사를 읊는 목소리, 이어지는
짧은 침묵과 웃음, 그리고 말 한마디. 이는 '기계'가
이 세계에 들려준 최초의 음악과 낭독 중 하나다.#1

　　악기 없이도 악기 소리를 들을 수 있고, 사람
없이도 사람의 목소리를 들을 수 있고, 소리의
진짜 발원지 바깥에서 소리를 들을 수 있게
만들어 준 축음기의 등장은 악보의 발명만큼이나
음악의 지형도를 근본적으로 재구축한 혁명적인
사건이었다. 기계가 소리를 들려줄 수 있게 된 것이
150년이 채 지나지 않은 일임에도 무엇이 최초냐에
대한 의견은 꽤 분분하다. 축음기의 발명에 관여한
사람이 단 한 명이 아니고, 축음기가 필요로 하는
기능이 단 하나가 아닌 탓이다. 널리 알려진 것처럼
미국의 발명가 에디슨은 소리를 기록하고 재생하는
사물을 발명했고, 에디슨이 발명한 틴포일에
녹음되어 재생된 코르넷 선율과 「메리에게는 어린
양이 한 마리 있네」는 최초의 재생 중 하나로 알려져
있다. 그러나 이것이 최초의 소리 기록은 아니었다.

　　1857년, 프랑스 파리의 인쇄업자이자
교열자였던 에두아르레옹 스코트는 자신의 발명품
포노토그래프로 소리의 기록을 시도했다. 소리를
자동으로 기록한다는 뜻을 지닌 포노토그래프는
얇은 바늘이 소리의 진동을 받아 작은 골을
파게 만드는 상치도, 소리의 진농을 시각적으로

기록했다는 의의를 지녔다.#2 반면, 1877년에
에디슨이 세상에 선보인 발명품 포노그래프는
포노토그래프와 근본적으로 같은 메커니즘을 따라
얇은 바늘로 소리의 진동을 기록했지만 그 골에
바늘을 다시 대서 진동을 되살렸고, 이를 증폭하여
소리를 재생해 냈다. 스코트의 포노토그래프가
발명한 소리 기록 장치가 일순간 큰 혁신을
불러오지는 않았다. 음악사에 결정적인 변화를
가져온 것은 에디슨이 소리의 기록 논리를 영리하게
뒤집어 발명해 낸 '재생 기술'이었다.

　당시의 포노그래프가 들려준 소리는 조악하기
그지없었다. 목소리나 노래가 녹음된 경우 음절을
정확히 파악하는 것은 불가능했고 음의 높낮이와
어떤 리듬이 있다는 것만 가까스로 알아차릴 수
있는 수준이었다. 게다가 바늘과 골의 마찰에서
생기는 노이즈뿐 아니라 기록하려고 의도하지
않았던 노이즈도 함께 섞여 있어 노랫소리와
노이즈의 경계도 명확히 구분할 수 없었다. 이것을
과연 '재생한다'고 부를 수 있을지 의심스러울
정도로 기계가 들려준 최초의 소리들은 잔뜩
뒤틀리고 찌그러져 있었다.

　녹음 기술은 인간의 청각 기관을 본떠
만들어졌다. 고막의 메커니즘을 물화한 것으로부터
출발한 축음기는 조너선 스턴의 표현처럼 재생하는
기계이기 이전에 "사람을 대신해서 듣는"#3
기계였다. 어떤 사람들은 기계가 내뱉는 이

초기 포노그래프 모델과 함께 앉아 있는 토머스 에디슨, 1877년경.

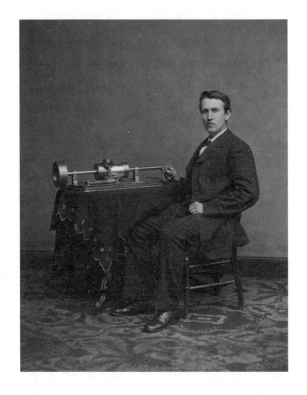

어그러진 소리를 듣고 오싹함을 느꼈다. 최초의
영화라고 일컬어지는 뤼미에르 형제의 「열차의
도착」이 처음 상영되었을 때 사람들이 스크린
속에서 다가오는 열차를 보고 놀라서 도망갔다는
전설 같은 일화가 전해지는 것과 유사하게,
기계로부터 뒤틀린 악기 소리와 목소리가 들려오자
기괴한 느낌을 받았다는 것이다. 당대의 사람들이
이런 감정을 느낀 이유는 아마도 이 기계 장치들이
'우리의 귀가 들었던 소리'와 '우리의 눈이 보았던
장면'을 모사하기 때문이었을 테다. 이 상황이
오싹함을 유발했다는 사실은 그간 인간이 소리를
인지해 온 역사에서 이것이 그만큼 전례 없는
일이었다는 점을 증명한다.

　　인간의 귀처럼 소리를 섬세히 듣고, 인간의
귀를 교란할 정도로 생생한 소리를 들려주기
위해서는 많은 발전이 필요했다. 더 진짜처럼, 더
생생하게. 에디슨과 동료 연구자들이 재생이라는
신호탄을 최초로 쏘아 올리며 발화는 죽지 않게
되었다고 선언하자 발명가들은 재생에 대한 각자의
아이디어를 재빠르게 추가하며 이 기술을 보완해
나갔다. 재생 횟수가 제한적이었던 실린더는 더
내구성이 강한 재료로 바뀌었고, 복제가 불가능해서
매번 직접 녹음해야 했던 실린더는 복제가 가능한
원판 형태로 대체됐고, 한 면만 재생이 가능했던
원판 형태의 음반은 양면 디스크가 됐고, 녹음할 수
있는 시간도 점차 길어졌다. 기술의 갱신과 암투와

도적질이 횡행하며 기업들의 흥망성쇠가 이어지던
19세기 말부터 **20세기** 초, 발명가와 사업가들은
유럽과 미국 동부를 중심으로 포노그래프,
그래포폰, 토킹 머신, 그라모폰, 빅트롤라 등 각자의
이름으로 축음기와 당대 최고의 음악을 담은 음반을
판매하기 시작했다.

소리의 거울, 음악의 거울 ————————————
축음기와 음반이 본격적으로 시장에 진입하자 몹시
흥미로운 일이 벌어지기 시작했다. 판매자들은
이 작은 기계가 녹음된 소리를 재생할 수 있다는,
이미 충분히 놀라운 사실만을 자랑하지 않았다.
그들은 이 소리가 사람들이 들어 온 '진짜' 음악인
데다 이 사물들이 마치 공연장에서의 음악 경험을
대체해 줄 것처럼 말했다. 축음기와 음반이 세간에
퍼지던 **20세기** 초에 음악을 듣는 주된 방법은
공연이었으므로 누군가 자신이 원하는 시간과
장소에서 음악을 듣기 위해서는 스스로 연주하거나
연주자를 고용하거나 혹은 자동 악기라는 값비싼
기계를 사는 것 중 하나를 선택해야 했다. 그런
상황에서 축음기와 음반은 사람들에게 아마추어가
결코 대체할 수 없는 명연주자들의 특출한 연주를
선사할 수 있다는 압도적 장점을 지니고 있었다.
음반사는 흥행이 보장된 연주자들을 불러 모아
그들의 음악을 녹음했고, 음반이 들려주는 것이
바로 그 연주라고 홍보했다.

"양쪽 모두 카루소입니다", "하이페츠는 정말로 하이페츠입니다", "실제와 똑같고 소리를 비추는 거울", "자연스러운", "진짜"#4 같은 문구가 광고 지면을 뒤덮었다. '거울'이나 '자연스러운'이라는 단어들은 이것이 가짜일지언정 투명하게 그것을 반영한다는 점을 강조했고, '진짜' 같은 말은 이것이 사본이라는 사실조차 제거한 채 이것이 원본과 동일하다는 환상에 힘을 실었다. 음반과 음반 이전의 음악이 결코 다르지 않다는 것을 주지하려는 홍보 문구들은 동일성이라는 미명하에 음반과 음악의 거리를 좁혀 나가고 있었다.

그런데 음반이 들려주는 음악이 정말로 실황이 들려주던 그 음악이었는지를 곰곰이 따져 보자. 우선 적어도 무대 위의 하이페츠와 음반을 녹음한 하이페츠가 같은 사람이라는 점만큼은 자명하다. 기록이 거짓이 아니라면 하이페츠는 실제로 자신의 연주를 녹음했겠고 카루소 역시 자신의 노래를 녹음했을 테니 그 행위자의 동일성은 분명한 것이다.

이 동일성의 문제가 음악의 영역으로 확장되면 사태는 사뭇 복잡해진다. 행위자의 동일성은 분명하지만 음악에는 고유한 신체가 없는 탓에 그 존재의 범주가 모호하다. 게다가 음악은 이제껏 눈에 보이는 사물이 아니라 공연장이라는 시공에서의 대면형 시청각 경험으로 존재해 왔기 때문에 녹음된 소리가 그와 동일한 것으로 여겨야

할 음악의 범위를 설정하는 것부터가 다소 까다로운
일이었다. 대면형 시청각 경험과 녹음된 소리의
청취가 경험적으로 같을 순 없겠지만, 근본적으로
두 행위의 '목적'이 같다면 홍보 문구들이 주지한
것처럼 실황에서의 음악과 음반에서의 음악이
결국은 같은 대상을 전해 준다고 말할 수 있을지도
모른다. 우리가 음악에서 기대하는 것은 '소리를
듣는 것'이었을까?

　　누군가는 그렇다고 생각했다. 혹자에게 음반을
듣는 것은 실황에서 듣던 바로 그 음악을 그저
공연장이 아닌 다른 시공간에서 듣는 것이었다.
음반이 이제까지의 음악과 같다고 주장하는 수준을
넘어서 오히려 더 좋다는 사람들도 있었다. 음반이
으레 실황의 현장에 끼어들곤 하는 예기치 못한
노이즈나 그 어떤 불순물도 없이 음악에만 집중할
수 있게 한다고 생각했기 때문이다. 하지만 물론
반대 의견도 존재했다. 음반에 대한 부정적 견해는
이것이 '반쪽짜리 음악' 혹은 '통조림 음악'이라는
비판이었다.#5 음반이 반쪽짜리 음악이라고 주장한
이들은 현장에서의 그 풍성한 시청각 경험을
중시했고, 음반이 통조림 음악이라고 주장한 이들은
현장 특유의 생생함이 중요하다는 입장이었다. 이
견해들은 음악이 지금-여기라는 소란스러운 현장에
의존한 대면형 시청각 경험이라는 믿음, 그리고
소리가 음악의 전부를 들려줄 수 없다는 확신에
기반했다.

그렇다면 음악이 실황으로만 이루어지던
시절에 사람들은 음악을 어떻게 듣고 있었을까.
실황에서의 음악 경험은 시대와 지역, 공연장의
형태 등 여러 조건에 따라 달라지는 데다 오늘날의
청자들에게 음반이 없었던 시대의 음악 경험을
상상해 보는 것은 몹시 어려운 일이지만, 우선
여전히 비슷한 방식으로 공연의 관습을 유지하고
있는 유럽 전통의 음악 현장에서 관객들이 보고
듣고 느끼는 것들을 찬찬히 관찰해 볼 수는 있을 것
같다.

실황에서의 음악 ————
일반적으로 유럽 전통의 공공 연주회는 음악을
위해 특별히 건축된 '콘서트홀'의 무대에서
펼쳐진다. 프로시니엄 형태로 구성된 이 무대에서는
연주자가 보통 밝은 조명 아래에서 '작곡된 음악'을
연주하고, 그 무대를 바라보도록 설계된 객석에서는
관객들이 "침묵 속에서 음악이라는 '자율적 예술'을
개인적으로 성찰"#6한다. 음악이 들려올 때 객석에
앉은 이들은 소리의 권한을 모두 무대 앞쪽으로
건네주고 자신들의 존재감은 최대한 숨긴 채 조용히
앉아 있기를 요구받는다. 자세를 고쳐 앉거나 옆
사람과 대화를 나누거나 책자를 읽거나 기침을 하는
등 소리를 수반하는 몸의 움직임은 암묵적으로
가급적 악장과 악장 사이의 짧은 찰나나 곡이
완전히 끝났을 때 재빨리 해치울 것이 권장되지만,

그 많은 인원이 모두 완벽히 침묵할 수는 없었기 때문에 공연장에는 언제나 음악과 함께 가지각색의 소리들이 공존하게 된다.

무대 위에서도 '연주되는 음악'이 아닌 다양한 소리들이 들려온다. 연주자가 악기를 재빨리 조율하는 소리, 연주자의 숨소리와 헛기침 소리, 지휘자의 발소리, 피아니스트가 페달을 강하게 밟는 소리, 약음기를 끼우는 소리, 악보를 넘기는 소리 등, 이 소리들은 관객들이 듣기를 기대하는 그 음악의 소리는 아니지만 연주와 분리되지 않은 채 현장에서 계속해서 들려온다.

실황에서 중요한 또 다른 부분은 침묵 속에서 '보는 것'이다. 무대로 고정된 시야 속에서 관객들은 무대의 측면 문이 열리고 연주자가 걸어 들어오는 광경을 보고, 연주자들끼리의 재빠른 시선 교환은 물론 지휘자의 손짓 하나에 연주자들의 소리가 어떻게 휘감기는지 목격하고, 화려하게 음악을 끝맺으며 활을 하늘 위로 들어 올리는 바이올리니스트의 극적인 연출을 보고, 스포트라이트를 받은 가수의 표정과 몸짓을 본다. 공연장에서의 경험은 단순히 귀를 열어 둔 채 소리가 들어오기를 기다리는 것이 아니었다. 듣기에 가장 집중한다고 말하지만 사실 실황에서 관객들은 듣는 것만큼 보는 것에 몹시 집중하며, 무대에서 시선을 떼지 못하고, 더 좋은 시야각을 찾기 위해 계속해서 몸을 움직인다.

무대에 오르는 이들도 마찬가지로 그 모든
조건을 고려하며 공연을 만든다. 그들은 단순히
좋은 소리만을 들려주기 위해 노력하는 것이 아니라
제한된 시공 안에서 최고의 감각을 선사하기
위해 무대에 진입하는 그 순간의 걸음걸이부터
노래하거나 연주할 때의 손짓과 몸짓, 인사를
할 때의 시선, 옷차림 등 모든 것을 그 현장에
맞게 은근히 조율한다. 즉 '듣는 것'이 전부가
아니었다. 공연에서의 음악 경험은 움직이는 것과
움직이지 못하는 것과 보는 것과 듣는 것이 뒤섞인
경험이었다.

음반에서의 음악

음반은 음악이 그 현장을 떠나게 했지만 대신
다른 시공을 얻었다. 음악이 축음기와 음반이라는
사물을 통해 새로운 시공에 흩뿌려지자 청중은
더 이상 악기의 조율 소리나 연주자의 숨소리를
들을 필요도 없었고, 침묵하거나 예의를 차릴
필요도 없었고, 음악가의 손짓이나 시선을 바라볼
필요도 없었다. 음악의 사건성은 옅어졌고, 일회적
사건이었던 연주는 유일무이함을 잃고 무한한
반복의 가능성을 얻었다. 음악의 시공이 무대에서
벗어남에 따라 불시에 청취에 개입하던 노이즈도 그
종류가 한층 다양해지며 음악의 음향적 공간 또한
재정의되기 시작했다. 축음기와 음반의 광고가 특히
강조한 것은 실황이나 음반이나 결국 같은 음악을

들려주지만 이 기계 장치들의 매력은 그 시공을
다른 곳으로 옮길 수 있다는 점이었다. 음반의
광고에는 수없이 다양한 시공간이 등장했다. 음악은
집 안에서, 소파에서, 푸줏간에서, 전쟁터에서,
상상할 수 있는 무대 바깥의 모든 곳에서,
그리고 이른 아침에, 고요한 밤에, 한창 일하는
도중에, 상상할 수 있는 공연 바깥의 모든 시간에
재생되었다.

　　　이 광고들이 암시하는 바는 실황에서 들던
바로 그 음악을 다른 청취 환경에서도 들을
수 있다는 것이었지만, 사실 다른 것은 청취
환경만이 아니었다. 음반과 실황의 존재 방식은
몹시 달랐고 그 음악들도 차이를 보일 수밖에
없었다. 근본적으로 음반은 음악을 고정된 형태로
반복해서 들려줄 수 있는 탓에 가능한 한 완벽한
상태를 지향한다. 이를 위해 그 제작 과정에서는
음향과 연주, 볼륨 등 수많은 요인들이 샅샅이
통제되고 때로는 사후적으로 재구성된다. 실황
역시 기본적으로는 완벽함을 지향하겠으나 수많은
사람이 한데 모여 단 한 번의 음악적 사건을 만들어
내는 현장은 음반처럼 깨끗하게 세공된 소리를
들려주지 못하며, 때로는 정확성보다 몰입감이
더 중요히 여겨지기도 한다. 음반과 실황은 제작
과정부터 각자가 추구하는 바, 그리고 감상
방식까지 많은 부분에서 차이를 보인다. 그럼에도
불구하고 실황과 음반의 관계에서 실황은 일종의

원본이고, 음반은 사본으로서 이를 투명하게
전달한다는 생각은 계속 유지됐다. 통념에 따르면,
음반은 실황을 생생히 담아내야 했다.

그 부단한 목표는 '충실도'(**fidelity**)라는
개념으로 수렴됐다. 충실도는 음반과 그 원본이
얼마나 가까우냐를 측정하는 일종의 가늠자다.
녹음이 굉장히 잘 되어 실황을 충실하고 투명하게
담아낸 음반은 원본에 충실하다는 의미에서
고충실도(**high-fidelity**) 혹은 하이파이(**hi-fi**)라고,
녹음 과정에서 노이즈가 많이 끼어 지직거리는
소리를 내거나 소리의 왜곡이 일어나는 음반은
저충실도(**low-fidelity**) 혹은 로파이(**lo-fi**)라고
불린다.#7 음반의 훌륭함을 판가름할 때 이것이
얼마나 자신의 존재를 철저히 숨긴 채 음악을 가장
투명하고 왜곡 없이 전달했느냐는 기준이 작동하는
것이다.

따라서 단연 중요한 것은 음반 매체의 노이즈
제거였다. 더 높은 충실도를 구현하기 위해
애쓴 음반의 역사는 자신이 음반이라는 사실을
드러내고야 마는 매체의 노이즈를 끝없이 추적해
이를 제거하기 위한 방안을 마련해 왔다. 그런데
실상 지워져야 할 노이즈는 '매체의 노이즈'만이
아니었다. 음반에서는 악보를 넘기는 소리, 페달을
밟는 소리, 현과 활의 지나친 마찰음, 연주자의
숨소리, 약음기를 끼는 소리 등 연주에 늘 수반되던
소리들도 사실상 '노이즈'에 해딩했다. 녹음

현장에서는 마치 그런 일이 절대로 일어나지 않는
것처럼 움직임에 수반되는 온갖 소리들이 은밀하게
사라졌고, 음악이 아닌 것들은 음악을 위해 그
어느 때보다도 고요히 침묵했고, 그것이 설령
실황의 것이더라도 제작자가 비음악적이라 판단한
것들은 제거의 대상이 됐다. 어디부터 어디까지를
노이즈로 볼 것이냐는 문제는 비단 기술의 차원에만
적용되는 것이 아니었다. 음반 제작에서 '노이즈
제거'는 무엇이 음악적이고 무엇이 음악적이지 않은
소리인지를 끊임없이 세세하게 걸러 내는 가치
판단의 현장이었다.

결국 녹음 현장에서 벌어진 사건은 실황이
궁극적으로 추구해 왔던 사건과는 거리가 멀었다.
이런 상황을 그 누구보다도 잘 알았던 음악가들은
마이크 앞에서 더 극적인 비브라토를 해 대거나
개량된 악기를 쓰는 등 무대에서와는 달리 녹음에
적합한 방식을 취했다. 음반이 모든 노이즈를 걸어
내며 끝끝내 충실하고자 했던 그 원본의 실체는
실황이 아니었을 뿐만 아니라 녹음 현장은 때로
실황을 재구성했다. 음반은 실황의 사본이 아니라
누군가 녹음으로서 이상적이라고 여긴 가상의
음악에 가까웠다.

이 사실을 일찌감치 감지한 이들은
스튜디오라는 공간에서 실황의 조건으로부터
자유로운 음악을 '창작'해 내기 시작했다. 피아니스트
글렌 굴드는 여러 테이크에서 가장 좋은 부분들을

자르고 재조합해 음반을 만들었고, 테오도어
그래칙이 지목했듯 비틀스는 『서전트 페퍼스 론리
하츠 클럽 밴드』에서 닭 울음소리를 기타 음으로
바꾸는 불가능한 소리를 만들어 냈다. 즉 음반은 이
세계에서 한 번도 발생한 적이 없는 가상의 사건을
만들어 낼 수 있었다. 니콜라스 쿡은 다음과 같이
말했다. "레코딩은 존재하는 실재를 재생산하는
것이라기보다는 재생산이라는 미명 아래 새로운
것을 창조해 내는 것에 가깝다. 그것이 작동하는
원칙은 사실주의라기보다는 초현실적인 것이다."#8
 쉽게 위배되는 이 충실도 개념이 자취를 감출
수도 있었겠지만, 일각에서는 여전히 실황과 음반이
같을 것이라는 믿음이 횡행했다. 그 믿음이 너무
공고한 나머지 원본과 사본의 관계가 역전되어
음반이 일종의 원형으로 여겨지는 지경에 이르렀다.
음반같이 연주한다는 표현이 한 음악가의 완벽한
연주력에 대한 상찬으로 받아들여지는 등, "역으로
라이브 음악이 음반을 모방하려는 움직임이 나타난
것이다. 음반은 라이브 음악과 녹음된 음악 간의
원본과 사본의 관계를 뒤집을 만큼 독자적인 음악
매체가 되었다."#9
 그러자 일찍이 음반이 생생함이라는 실황의
가치를 요구받았던 것과 마찬가지로 실황은 완벽함
혹은 완결성이라는 음반의 가치를 요구받았다.
실황같이 생생한 음반, 음반처럼 완벽한 실황.
꿋꿋이 살아남은 충실노 개념은 누가 '진짜'인지

모호해진 이 상황에서 서로가 서로에게 충실하라고
요구할 수도 있게 됐다. 실황과 음반이 원본과
사본의 관계라면 둘 중 원본은 무엇인가. 음반이
들려주는 소리가 진짜 음악인가, 실황이 제공하는
시청각의 총체가 진짜 음악인가. 이 질문들은
충실도 논의 아래에서 실황의 음악과 음반의 음악이
'같다'고 상정했을 때 답해야 할 문제들이었다.

 음악의 두 존재 형식 —————————————
충실도라는 개념은 음반에 대한 수상적은 통념을
덜컥 믿어 버리게끔 유인하지만, 그럼에도 그로부터
비롯된 모든 논의가 무의미했던 것은 아니다.
음반을 사본으로 취급하던 이 상황은 결국 음반을
'원본'의 자리에 올려놓았고, 실황과 음반은 음악의
두 존재 형식으로 자리매김했다. 만약 음반이
등장했을 때 그것이 '진짜' 음악이라거나 '소리의
거울'이라는 식으로 홍보되지 않았더라면 오늘날
음반의 지위는 어땠을까. 음반이 줄기차게 동일성을
주장하며 이전의 음악과 같은 지위에 오르려 애썼기
때문에, 즉 어쩌면 음반을 사본으로 만들 수밖에
없었던 충실도 개념이 있었기 때문에 음악의 또
다른 존재 형식이 될 수 있었는지도 모른다.
 이 원본과 사본의 구도는 궁극적으로 대결할
수 없는 것들을 인위적으로 대적시킴으로써 서로를
되돌아보게 하는 일종의 충돌 구간이었다. 우리는
음반이 실황에서와 같은 음악을 들려준다고

선언하며 등장했기 때문에 생생함과 현장성, 사건,
경험이라는 실황의 조건을 회고적으로 파악할
수 있게 됐고, 실황이 원본으로 상정됐기 때문에
실황의 조건들에 기대어 음반이 완결성과 반복성,
소리, 사물과 같은 고유한 특성을 지니고 있다는
것을 파악할 수 있게 됐다. 그 둘을 동일선상에 올린
'같다'는 섣부른 선언이 결국 그 둘의 다름을 더
가시화한 것이다.

　　시간이 지나면 사라져 버리는 공연이라는
일회적 사건, 연주회장이라는 정지된 공간을
유령처럼 떠도는 작품, 우리의 몸에 빠르게
스며들어 버리는 총체적인 경험, 신체의 구속을
요구하는 청취 환경. 그리고 고정되어 완결된
형태로 존재하는 음반이라는 사물, 사물에 잠자고
있던 소리를 되살려내는 재생 기계, 소리에만 귀
기울이게 만드는 경험, 그 누구도 규제하지 않는
자율적인 청취 환경.

　　음반이 들려주는 것이 가장 생생하고 실황다운
소리가 아니라면, 음반에는 대체 무엇이 있는가.
거기엔 우리가 결코 현실에서 들어 보지 못했기
때문에 듣기를 소망해 왔던 상상 속의 소리가 있는
것은 아닌가.

1. 최초의 녹음은 1877~1878년에 이루어졌다고 알려져 있다. 이 글에서 묘사한 것은 1878년에 녹음된 것으로 알려진 코르넷 솔로 연주와 남성과 여성의 발화로, 그 발화 내용은 아래와 같다. "Man: Mary had a little lamb, his fleece was white as snow. Mary went, the lamb was sure to go. (silence) Hahaha. / Woman: Old Mother Hubbard." 음원은 다음 링크 참고. https://soundcloud.com/theatlantictech/1878-recording-raw-playback.

2. "스코트는 포노토그래프의 기능을 넓은 의미에서 '글쓰기'의 일종으로 자리매김했다. (...) 20년 후에 에디슨이 최초의 축음기 '포노그래프'를 만들었을 때, 스코트는 '이 기계가 "소리를 글 쓰는 장치"(sound-writer)가 아니라 단순히 소리를 재생할 뿐'이라는 점을 들어 실패작이라고 평가했다. 그는 글쓰기가 문명사적으로 더 중요하다고 여겼다." 조너선 스턴, 『청취의 과거: 청각적 근대성의 기원들』, 윤원화 옮김(서울: 현실문화, 2010), 67~68.

3. 같은 책, 1장 「사람을 대신해서 듣는 기계」, 47~117.

4. 마크 카츠, 『소리를 잡아라』, 허진 옮김(경기: 도서출판 마티, 2006), 14. 마크 카츠뿐 아니라 니콜라스 쿡과 데이비드 건켈 등 음반에 관해 논한 다른 학자들도 초기 음반의 광고에 쓰였던 문구들에 주목하며 실황과 음반을 동일시하려는 충실도 논리가 어떻게 형성됐는지를 꼼꼼히 살펴본다. Nicholas Cook, "Ghost in the Machine," *Beyond the Score: Music as Performance* (New York: Oxford University Press, 2014); 데이비드 건켈, 『리믹솔로지에 대하여: 디지털 시대의 새로운 사유와 미학』, 문순표, 박동수, 최봉실 옮김(포스트카드, 2018), 3장 「시뮬레이션」.

5. Nicholas Cook, "Ghost in the Machine," 352.

6. 조너선 스턴, 『청취의 과거: 청각적 근대성의 기원들』, 218.

7. Joshua Glasgow, "Hi-Fi Aesthetics," *The Journal of Aesthetics and Art Criticism* 65/2 (2007): 163.

8. Nicholas Cook, "Ghost in the Machine," 369.

9. 원유선, 「디지털 복제시대의 예술음악 듣기: 21세기의 예술음악 청취문화 연구」, 『음악과 민족』 51 (2016): 92~93.

예술 형식으로서 음반

케어테이커의 음반 『귀신 들린 무도회장의 선별적 추억』의 수록곡 「무제」는 영국 출신의 크루너 알 보울리와 레이 노블 오케스트라의 「밤, 별들과 당신」 전체를 샘플링한 곡이다. 크룬이 부드러운 목소리로 귓가에 속삭이듯 노래하는 창법이었던 만큼 원곡에서 알 보울리의 노래는 가까이에서 또렷하게 들린다. 알 보울리의 원곡은 1934년에 모노 78회전 레코드로 발매됐으니 그 노래의 바닥에는 오래된 매체의 노이즈가 잔잔히 깔려 있다. 1999년, 케어테이커의 「무제」에서 이 노래와 노이즈의 위치는 뒤바뀌고야 만다. 여기서 귓가에 또렷하게 속삭이는 소리는 매체의 노이즈고, 노이즈의 기저에 깔려 저 멀리서 들려오는 것은 알 보울리의 노래다.

녹음 과정에 필수 불가결하게 포함되는 공간음이나 LP 표면의 노이즈, 그리고 "테이프 히스와 백색 노이즈는 록 팬들조차 노이즈로 여기는 소리"#1였을 정도로 음악 외적인 소리로 받아들여졌다. 그런데 어느 순간 이 인식은 뒤집혔다. 존 포거티는 테이프에 음량을 과다하게 담아 왜곡이 일어나는 현상인 테이프 새처레이션(tape saturation)에 음악보다 더 강렬한 인상을 받았고, 1986년 "런 디엠시는 「피터 파이퍼」로 손상된 바이닐 소리를 담은 음반을 샘플로 사용한 최초의 음악가가 됐다. 딸깍거리고 펑 하는 소리는 곧 랩 음반에서 유행이 됐다."#2 존 케이지와 오토모 요시히데 등의 음악기는 LP에서

트랙과 트랙 사이의 노이즈, 바늘이 판에 닿거나
떨어질 때 나는 노이즈 등, 매체의 소리를 가능성
있는 소리 재료로 인식했다.#3

　　녹음 상태가 좋지 않은 음반을 뜻하던
'로파이'는 오늘날 일종의 음악적 스타일을
지칭한다. LP 표면에서 들려오는 탁탁거리는
크래클 노이즈, 테이프가 재생될 때 아래에 짙게
깔려 있는 히스 노이즈, 늘어진 테이프 소리 등
아날로그 음반 매체에서 들어 왔던 무디고 따스한
소리들은 오늘날 멋스러운 장식이 되어 수많은
음악을 둘러 감고 있다. 기술이 부단히 제거해
왔던 이 소리들은 디지털 음악 문화 속에서 더 이상
음악을 방해하는 노이즈가 아니라 특정한 감각을
환기하는 유용한 소리가 됐다.

　　이 음반의 소리들은 대개 레트로나
노스탤지어를 불러일으키는 것으로 여겨졌다.
니콜라스 쿡은 오래된 레코드를 "상실한 세계에
대한 역사적인 거리감과 노스탤지어에 대한
클래식의 기표"#4로 여겼다. 많은 음악가들 또한
"CD로 바이닐(Vinyl)의 제약을 표상하는 것을
일종의 노스탤지어로 보았다. 디제이 섀도, 매시브
어택, 포티스헤드는 바이닐에서 가져온 샘플을
사용하는 것뿐만 아니라 표상화된 '바이닐'을
사용하는 것으로 널리 알려져 있었다. 이러한
실례들 혹은 '아날로그적'인 것들은 점차 증가하며
음악적 내용의 차원에서 노스탤지어를 보여 주는

동시에 바이닐 그 자체의 멜랑콜리함도 함께 불러
왔다."#5 그런데, 이 매체의 소리가 들려주는 것이
과연 레트로나 노스탤지어뿐일까.

음반 표면의 소리 ——————————————

한동안 LP나 테이프 같은 아날로그 음반은
되돌아온 사물로 여겨졌다. 그 화려한 복귀는
끝없는 상승세를 보였고 이제는 LP나 테이프가
되돌아왔다고 표현하는 게 새삼스러울 정도로 이
매체들은 음악 문화 곳곳에 파고든 데다 적지 않은
음악가들이 LP나 테이프로 신보를 발매하고 있다.
그럼에도 불구하고 이 매체들이 완전히 현재적인
것으로 다가오지는 않는다. 이 매체를 다루는
동시대인들의 마음에 과거에 대한 애호나 과거의
매체에 사후적으로 아우라를 부여하려는 의도가 단
한 톨도 없어 보이지는 않기 때문이다.

오늘날의 디지털 음악 문화에 재등장한 이
아날로그 음반들은 그 본래 기능에 충실한 매체로
쓰이기도 하지만, 때로는 그 음반들이 지니고 있던
특유의 소리만 따로 추출되어 과거를 환기하는
기호로 사용되기도 한다. 매체 표면의 타닥거리는
크래클 노이즈나 테이프에 엷은 먼지처럼 쌓여
있던 히스 노이즈 등, 음반에는 음악 말고도
다채로운 '음반의 소리'들이 있었다. 많은 이들이
제각각의 이유로 이 음반 고유의 소리에 깊은
애정을 표했음에도, 녹음-재생 기술을 수정하고

보완해 나가는 이들에게 이 소리는 해결해야
하는 골칫거리였다. 음악과 함께 울려 퍼지는 이
소리들은 크래클 '노이즈'나 히스 '노이즈'라는
그 소리의 이름이 명시하듯 단순히 음반의
소리라기보다는 음반이 내뱉는 노이즈, 즉 부정적인
결함으로 여겨졌다.

　　기술의 역사는 이 노이즈를 최대한 제거해
나가는 방향으로 발전해 왔다. 그 변화가 몹시
점진적이었던 탓에, 오늘날 많은 이들이 한
이미지의 해상도를 보고 제작 시기를 어렴풋이
추측할 수 있는 것처럼 상당수의 사람들은 노이즈의
정도를 듣고 음반의 제작 시기를 추측할 수 있다.
최근의 것보다 선명하고 깨끗하지 않다면 이전의
것이고, 더욱 선명하지 않고 더욱 깨끗하지 않다면
그보다 더 이전의 것일 확률이 높다. 청자들은 음반
기술의 역사를 시시각각 반영해 온 그 노이즈를
듣고 그로부터 즉각적으로 과거와의 거리감을
감지해 낸다.

　　그런 측면에서 옛 음반을 듣는 경험은 그
음반이 발매된 '시대'를 듣는 것이기도 하다. 예컨대
우리는 1899년에 작곡됐지만 지금까지도 자주
연주되는 라벨의 「죽은 왕녀를 위한 파반느」를
다양한 음반으로 들을 수 있다. 만약 여러 음반
중에서도 최신의 녹음 장비와 디지털 마스터링
기술을 통해 만들어진 2019년의 음반을 듣는다면
눈앞에서 음악을 듣는 것처럼 생생한 경험이

되겠지만, **1930**년에 발매되어 노이즈가 잔뜩 낀
음반을 듣는다면 아마도 오래전의 일을 듣는 듯한
경험이 될 것이다. 물론 모든 과거가 레트로나
노스탤지어가 되는 것은 아니다. 레트로나
노스탤지어의 감각을 불러일으키는 것은 단순
과거나 과거의 재현이 아니라 '표상된 과거'#6
혹은 '과거적'이라는 감각이며, 이런 종류의 청취
경험에서 과거를 즉각적으로 불러내는 것은 음악
그 자체보다는 동시대인에게 과거적인 것으로
코드화된 매체의 소리다.

　　하지만 최근 문제적인 것은 옛 음반의 노이즈가
최신의 매체에 의도적으로 기입되고 있다는 것이다.
구시대의 결함으로 치부됐던 작은 노이즈들이
과거를 상징하는 기호처럼 사용되는 상황은 종종
그 음악이 언제의 음악인지, 실제로 무슨 매체를
사용하고 있는지를 파악하기 어렵게 만든다. 음악의
청취 경험에서 시대와 매체가 반드시 명확히
드러나야 하는 것은 아니지만, 때때로 동시대
음악가들은 음반의 소리들을 자유로이 조종하며
시대와 매체를 혼란스럽게 만든다.

　　이런 현상은 최근의 음악 문화에서만 벌어지는
아주 특수한 일이라기보다는 꽤 오래전부터
그 계보를 찾을 수 있는 회귀적 사건인 듯하다.
카메라가 탄생하고 사진 기술이 조금씩 발전해
오던 무렵, 벤야민은 묘한 현상을 발견했다.
초창기에 사진은 촬영하는 네 오랜 시간이 걸리고

사진 복제가 불가능하다는 조건 때문에 아우라적
속성을 지녔고, 이 지속성과 일회성이라는 기술적
조건은 특유의 이미지를 만들어 냈다. 물론 기술은
이 조건을 빠르게 개선했고 이미지는 더 생생하고
깨끗한 방향으로 바뀌었다. 그런데 기술이
보완됐음에도 불구하고 초창기 사진의 아우라적
특성을 최신의 사진에 의도적으로 적용하는
사람들이 생겨났다. 벤야민은 이러한 행태를
"기술의 진보 앞에서 어찌할 바를 모르는 이 세대의
무력함"#7이라고 진단했다. 사람들이 최신 흐름을
따라가지 못하고 옛 매체에 천착한다는 것이었다.
　　이 행태는 옛 음반의 소리를 덧입혀 로파이를
구현하는 최근의 음악들과 닮았다. 하지만 최근의
음악에서 이 매체 표면의 소리가 들려주는 것이
비단 과거에 대한 천착만은 아니다. 이들은 최대한
흔적 없이 무언가를 매개하기를 요구받던 '매체의
존재'를 낱낱이 드러낸다. 음반은 본래 실황에서의
음악을 투명하게 전달해야 한다고 여겨졌으므로
가급적 조용히 음악만을 전달했어야 했고, 이것이
기록물인지 진짜인지 실황인지 아닌지를 생각하게
만드는 매체의 노이즈가 끼어들어서는 안 됐다.
"음반 문화에서 레코딩된 표면의 소리를 들리게
하는 것은 청취자들에게 '당신이 듣는 것이
무엇이냐?'는 질문에 답변하게 만든다는 문제"#8를
불러일으켰다. 매체의 존재는 응당 사라져야
했었다.

그러니 옛 매체의 소리를 기입하는 것은 단순히 시간을 거슬러 올라가 과거의 소리를 들려주는 것일 뿐만 아니라 이제껏 상정되어 온 그 매체의 존재 목적에 반하는 것이기도 하다. 이 매체의 소리들은 음반이 결코 실황의 완벽한 거울이 아니라는 것을 노골적으로 '들려준다'. 아무리 음반이 실황의 생생함을 지향한다 해도, 최고의 하이파이를 구현한다 해도 결국 음반은 음반일 뿐이며, 음반이라는 형태로 존재하는 한 음반은 자신이 음반이라는 사실을 지울 수도 숨길 수도 없다. 쉼 없이 발전한 기술 덕에 이제는 우리의 귀가 들어 왔던 그 어떤 소리보다 섬세하고 상세한 소리들이 음반에 담기고, 이제는 실황보다 더 진짜 같은 소리를 음반에서 들을 수 있고, 결코 실황으로 들어 보지 못한 소리를 음반에서 들을 수 있는 수준에 이르렀다. 그럼에도 불구하고 음반이 계속해서 충실도 이데올로기에 화답하며 실황을 잘 담아내려고만 한다면, 음반은 영원히 사본의 위치에 머물 수밖에 없을 것이다.

그런 의미에서 충실한 사본이 되기를 거절하며 매체 표면의 소리를 낱낱이 들려주는 로파이들은, 어쩌면 벤야민이 진보한 사진 기술을 받아들이지 못하는 사람들을 조롱했던 것처럼 "기술의 진보 앞에서 어찌할 바를 모르는 이 세대의 무력함"이 아니라, 충실도 아래에서 펼쳐져 왔던 기술의 진보가 어찌나 무력한지를 받아들인 것에 너 가까워

보이기도 한다. 이건 레트로나 노스탤지어이기도 하지만 어쩌면 '생생한 가짜'라는 사본의 오명에서 벗어나 음반을 음반으로 듣겠다는 말 같기도, 이 음반이 진짜인지 가짜인지 묻지 않겠다는 말 같기도 하다. 이것이 음반이라고 선언함으로써 실황의 사본이 되지 않기. 그럼으로써 그 누구도 대체할 수 없는 나름의 원본이 되기.#9

그라모폰무지크와 턴테이블리즘 ─────── 1930년, 베를린에서 '그라모폰무지크'라 불리는 음악이 발표됐다. 그라모폰에 음악이 담기는 것이 아니라 그라모폰에 의한, 혹은 그라모폰을 위한 음악이라는 말처럼 읽히는 그라모폰무지크는 베를린에서 열린 음악 축제의 한 순서로 소개됐다. 참여자는 자동 피아노를 비롯하여 당대의 새로운 음악 발명품들에 많은 애정과 관심을 보이고 있었던 작곡가 파울 힌데미트와 에른스트 토흐였다.

힌데미트는 「네 옥타브의 노래」라는 곡을 선보였다. 이 곡은 힌데미트가 직접 불렀을 것으로 추정되는 짧은 노래와 현악기 연주를 녹음한 것으로, 총 세 장의 디스크로 구성되어 있다. 첫 번째 디스크에는 노래가 녹음되어 있고 다른 두 디스크는 동일한 현악기 연주가 녹음되어 있는데, 하나는 제 속도, 다른 하나는 2배 혹은 1/2 속도로 재생되었을 것으로 추정된다. 「네 옥타브의 노래」는 단순히 녹음한 소리를 그대로 재생하는 것이 아니라

재생 속도를 변형해 낯선 소리를 만들어 내는 데
그 목적이 있었던 듯하나, 재생의 테크닉이 정확히
기록되지 않은 탓에 그 작품이 정확히 어떤 소리를
냈는지는 낱낱이 알아내기 어렵다.

같은 날, 토흐는 「말해진 음악」을 발표했다.
3악장으로 구성된 이 작품의 1, 2악장은 제목이
없었고 3악장은 '지리적 푸가'라는 제목으로,
합창단이 대위적으로 발음이 어려운 장소 이름들을
노래하거나 말하는 것을 녹음한 곡이었다. 이 곡이
당시 어떻게 재생됐는지는 힌데미트의 경우와
마찬가지로 정확히 알 수 없고 설상가상으로
디스크마저 남아 있지 않지만, 이 곡에 대한 토흐
본인의 기록과 악보가 남아 있기 때문에 이 곡이
녹음-재생 기술을 통해 목소리와 언어의 리듬과
자음, 모음, 음절, 단어의 음성적 차원을 적극적으로
들여다보았다는 사실만큼은 알 수 있다. #10

이 음반의 초기 실험자들이 사용한 재생의
테크닉은 오늘날까지도 널리 통용되고 있다.
음반들을 동시에 재생해 소리를 수직적으로
중첩하는 것과 소리 내는 시간을 수평적으로
늘이거나 수축시키는 재생 속도 변화가 바로
그것이다. 돌이켜보면 이러한 방식 자체는
음악에서도 성부를 위아래로 추가하거나 템포를
조절하는 식으로 늘 사용해 오던 것들이었지만, 이
방식이 음반의 재생 단계에 적용되자 몹시 생경한
효과를 냈다. 음반의 녹음과 재생은 물리적 시산

위에서 벌어진다. 따라서 녹음된 음원을 조정하거나
재생 속도를 조정한 것은 단순히 음악 내부에서
추상적으로 움직이는 것이 아니라 물리적 시간이
중첩되고 팽창되고 수축되는 소리를 들려줬고,
이것이 다시 물리적 시간 위에서 재생되며 이질적인
감각을 만들어 냈다. 정확한 기록이 남아 있지 않아
그라모폰무지크가 어떤 소리를 냈는지는 알 수
없으나, 그라모폰무지크가 청취자들에게 특별한
감각을 선사했다면 그건 음악적 구성 때문이 아니라
바로 그 재생의 테크닉 때문이었을 것이다.

1930년 베를린에서의 초연을 마지막으로
그라모폰무지크는 다시 재연되지도 그 흐름이
이어지지도 않았지만, 이날 그라모폰무지크의
초연 현장에 관객으로 참석해 이를 인상 깊게
봤던 알렉산더 딜만과 라슬로 모호이너지는
각자 나름의 방식으로 그라모폰무지크의 음악적
가능성을 탐구하다가 이 음악을 지금과는 다른
방식으로 만들 수 있겠다는 생각에 도달했다.
힌데미트와 토흐가 녹음 기술을 전통적인 방식으로
사용하며 '재생'을 변조했다면, 알렉산더 딜만과
라슬로 모호이너지는 그 기록의 방식을 달리할 수
있겠다고 생각한 것이다. 녹음 과정이 음반 표면에
진동을 기입해 작은 골을 파내는 것이고, 그 진동을
증폭시킴으로써 소리를 얻어 내는 것이 재생이라면
굳이 녹음 과정을 거치지 않고 음반에 골만 파내도
되지 않겠냐는 것이었다. 그리하여 이들은 음반을

현미경으로 바라보며 음반의 골을 '조각'하여 소리를
만들어 내자고 주장했다.

이 야망 찬 이론에는 큰 장점이 있었다. 만약
이것이 현실화된다면, 음반 위에 있는 골과 소리는
악보에서처럼 자의적인 관계가 아니라 지시적이고
인과적인 기호가 될 수 있었다.#11 오늘날 혹자가
소리의 파형을 보고 음악을 상세히 떠올리거나
파형을 합성해서 음악을 만드는 것처럼, 물리적인
소리의 기호를 눈으로 목격하며 조작하여 음악을
만들 수 있다는 것이다. 게다가 이는 녹음 과정을
거치지 않아도 되므로 이 음악은 최초의 기입자
말고는 그 어떤 매개자도 필요로 하지 않는
셈이었고 따라서 퍼포먼스에서의 예측 불가능함을
최대한으로 피할 수도 있었다. 극도로 미세한 골을
직접 조각해 내는 게 쉬운 일은 아니겠지만, 만약
작곡가들이 기보만큼 이 기입에 익숙해진다면
음악의 제작 과정은 한층 간소화될 수 있었다.

조각의 방식으로 음악을 만들 수 있었다면
음악이 존재하는 형태는 지금과는 한층 달라졌을
것이다. 음악의 원본 형태는 시간 위에서의 경험이
아니라 시공간 안에 존재하는 사물에 가까웠을
것이고, 그 사물은 눈으로 볼 수 있는 아주 미세한
악보인 동시에 연주하는 악기이자 소리의 정보들이
물화되어 현현한 것이나 다름없을 테다. 그렇다면
어쩌면 음악이 지금처럼 시간과 경험에 잠재된
것이 아니라 사물과 공간에 잠재된 것이라고

생각했을지도, 음악의 시간성보다 공간성이 더
중요하게 여겨졌을지도, 음악은 음각되는 것으로
통용됐을지도, 음각된 모든 사물은 음악의 가능성을
잠재하고 있는 것으로 받아들였을지도 모른다. 그
과정에서 음반은 음악의 기록물이 아니라 음악의
조각으로 서서히 그 지위가 바뀌었을 것이다. 음반
표면을 조각해 음악을 만들겠다는 이 욕망은 음반의
음악적 가능성에 화려한 스포트라이트를 비췄으나,
아쉽게도 실천되지는 않은 채 조용히 자취를
감췄다.

　　이 생각은 반세기가 지난 뒤 의외의 영역에서
조금씩 충족되기 시작했다. 재생 과정에서 음반
표면을 긁어대거나 인위적으로 음반을 거꾸로
재생시키는 것이 스크래치와 백스핀이라는
이름하에 새로운 음악 기법으로 등장한 것이다.
원판 타입의 음반을 재생하는 동시에 음반만이
들려줄 수 있는 그 특유의 소리를 음악적으로
이용하는 사례들은 '턴테이블리즘'이라는
이름으로 불리기 시작했다. 이들은 모두 음반
표면에서 벌어지는 일이었고, 대체로 디제이 혹은
'턴테이블리스트'의 퍼포먼스 역량을 보여 주는
기술로 사용됐다. 음반 표면을 긁는 이 소리들은
재생에 더해지는 일종의 장식처럼 사용되는 경우가
대부분이었으나 크리스천 마클리를 위시한 몇몇
음악가들은 이 음반 표면의 소리로부터 음악을
만들어 내기도 했다. 턴테이블리즘에서 음반은

녹음된 소리를 전달하고 사라지는 투명한 매체가
아니라 그 자체로 중요한 청취의 대상이 됐다.
이것은 알렉산더 딜만과 라슬로 모호이너지가
구상했던 것처럼 음악의 제작 과정 및 존재
방식을 바꾸어 낼 수 있는 것이라기보다는
그라모폰무지크의 실례들이 그랬던 것처럼 음반을
악기처럼 사용하며 재생의 테크닉을 극대화하는
것에 가까웠다.

　　음반을 조각함으로써 음악을 만들 수 있을
것이라고 주장한 알렉산더 딜만과 라슬로
모호이너지는 음악이 사람과 퍼포먼스로부터
더 멀어지는 광경을 꿈꿨을지 모르겠으나, 결국
음반으로부터 음악의 가능성을 이끌어 낸 이들은
'재생을 퍼포먼스화'했다. 현장에서 다양한
방식으로 음반을 조작하는 이 행태들은 결국 음악의
재생이 기록의 재현이 아니라 또 다른 음악적
사건이 될 수도 있다는 점을 주지한다. 음반을 긁어
대며, 기록을 위반하며, 온전한 재생에 흠집을 내어
가며 음반이 소리에 압축해 놓았던 음악의 사건성을
다시 끄집어내는 것이다. 그라모폰무지크와
턴테이블리즘은 서로 멀리 떨어진 곳에 있지만,
이들이 재생에 깊게 의존하며 음반 표면에서 음악의
가능성을 찾는다는 점만큼은 동일하다. 이들을 넓은
의미에서 '스크래치로서의 음악'이라고 부를 수
있을까.

케어테이커의 경우 ─────

음반이 들려주는 소리는 실로 다양했다. 녹음된
음악을 제외하고 음반에서 들을 수 있는 모든
소리를 '음반의 소리'라 칭한다면, 그 소리의 어휘는
비단 한둘이 아니었다. 지속음처럼 기능하는 히스
노이즈와 화이트 노이즈, 자글거리는 크래클
노이즈, 장식처럼 들어가는 팝 노이즈,#12 현기증이
나는 것처럼 일순간 울렁거리는 와우 플러터,#13
침묵하는 드롭아웃,#14 바람이 불어닥치는 듯한
럼블 노이즈#15 등, 음반이 낼 수 있는 소리는
아날로그 음반에 한정한다 해도 그 종류가 결코
적지 않았고 음반 매체가 다양화됨에 따라 예기치
못했던 새로운 음반의 소리도 계속해서 등장했다.
 영국 출신의 음악가 제임스 레이랜드
커비가 '케어테이커'라는 이름으로 1999년부터
2019년까지 20년간 선보인 음악은 주로
1920~1930년대의 영미권 무도회장 음악을
샘플링해 만든 것으로, 대체로 아주 낡은 음반을
재생하는 듯한 음향이 구현된다. 작업의 재료와
창작의 방법론이 음반과 긴밀한 관계를 맺는
만큼 케어테이커는 음반의 소리를 작업의 주요한
재료로 삼는다. 음반 『귀신 들린 무도회장의 선별적
추억』에는 전반적으로 팝 노이즈가 흩뿌려져 있고
곳곳에서 화이트 노이즈와 와우 플러터 소리가
들려오며, 강한 럼블 노이즈가 들리기도 한다.
『지워진 장면, 잊힌 꿈』에서는 느릅아웃 된 깃처럼

소리들이 간헐적으로 사라진다. 테이프의 히스 노이즈와 LP의 크래클 노이즈는 거의 모든 음반의 모든 트랙에 짙게 깔려 있다.

이 노이즈들은 각자 고유한 이름을 가질 정도로 음반 매체에서 발생하는 일반적인 결함이었다. 많은 이들이 경험했던 음향적 문제였던 만큼 디지털 편집 기술에 이르러 그 소리의 발생 원인과 파형은 철저히 분석됐고, 음악에 불시에 끼어든 이 소리들을 제거하는 일은 무척이나 손쉬워졌다. 그런데 이 소리만 추출하여 제거할 수 있게 됐다는 것은 반대로 이를 얼마든지 생성해 낼 수 있다는 뜻이기도 했다. 누가 처음으로 음향 편집 프로그램에 이 노이즈를 '입력할 수 있는' 옵션으로 만들었는지는 모르겠지만 케어테이커는 이를 적극 활용했고, 다양한 유형의 음반에서 들려왔던 그 소리들을 자신의 작업에 흩뿌려 놓았다. 이 음반의 소리들이 케어테이커의 음악에 너무도 만연한 탓에 그의 음악을 들으며 '음반을 듣는다'는 감각을 잊기란 불가능하다.

한편 케어테이커의 음악은 음반에서만 들을 수 있었던 '반복'과 '중단'의 감각도 선사한다. 1927년에 발매된 슈베르트의 『겨울여행』 음반을 샘플링해 만든 음반 『인내(제발트 이후)』는 전반적으로 음반에 루핑을 걸어 둔 것처럼 특정 구간을 끊임없이 반복하고, 『이 세계 너머의 공허한 축복』의 모든 트랙은 마치 축음기의 바늘을 음반에서 갑작스럽게

걷어내듯 음악을 뚝 잘라 버리는 것으로 끝맺는다.
본래 음악가들은 반복을 하면서도 차이를 만들기
위해 노력해 왔고, 프레이즈의 기점을 최대한
부드럽고 자연스럽게 처리하는 방안을 고민해 왔다.
하지만 케어테이커는 이 음반에서 완전히 동일한
기계적인 반복만을 들려주고, 소리가 미처 끝나지
않았는데도 마치 칼로 잘라 낸 것처럼 소리의
재생을 끊어 낸다.

　이는 철저히 음반의 것, 정확히는 음반이
지녔던 기록과 재생이라는 두 기능 중에서도
재생의 것이다. 기계적인 루핑과 갑작스러운
재생 중단은 음반 안의 음악에서 들을 수 있는
것이 아니라 우리가 음반의 재생을 자율적으로
조정할 때 발생하던 소리다. 기록은 음반 바깥의
음악에 귀속된다고도 할 수 있지만, 재생은 철저히
음반이라는 사물에 귀속된다. 그런 의미에서
케어테이커의 음악은 '재생의 감각이 또다시
재생되는 순간'을 들려준다.

　음반이 걸러 내려 노력했던 불순한 노이즈와
기계적인 루핑, 반복과 중단까지, 케어테이커의
음악에서 이전까지 작동해 왔던 음악의 조건과
음악과 음반의 관계는 가볍게 뒤집혀 음악의 조건은
음반 안에서만 제한적으로 펼쳐지고, 음반은
음악의 내용이 된다. 음반은 더 이상 음악을 투명히
기록하지 않는다. 대신 그 자신의 조건을 탐험하며
스스로와 더 공고한 유착 관계를 맺는다.

이러한 현상은 "한 매체가 새로운 기술에
의해 낡은 것이 되는 순간 가능해지는 사태"#16다.
녹음 기술이 등장해 실황의 조건을 되돌아볼 수
있게 된 것처럼, 디지털 파일 형태로 음악을 듣는
것이 일상화됐기 때문에 우리는 유형의 아날로그
매체들이 어떤 조건을 가지고 있었는지 이전보다
더욱 낱낱이 회고할 수 있게 됐다. 이러한 음악들은
그 과거와 현재라는 두 시차에 의존하며, 그렇기
때문에 이 음악이 손쉽게 레트로나 노스탤지어라는
이름을 얻는 것일 테다. 하지만 과거의 탈을 쓰고
찾아온 이 음악이 비단 과거에만 머무르지는
않는다. 이들은 그 회고적 시선을 가능케 하는
동시대라는 조건에도 깊게 뿌리내리고 있다. 그런
측면에서 매체 표면의 소리를 들려주는 음악들은
단순히 레트로나 노스탤지어로 소비되는 데 그치지
않고 결국 지금의 우리가 마주하는 음악과 음반의
조건이 무엇이었는지를 점검하게 만든다.

음악으로서의 음반

과거에 노이즈로 여겨졌던 아날로그 음반의 소리는
음악이 되어 전면에 등장하고, 그로 인해 공고하게
받아들여졌던 음반과 음악의 구분, 그리고 노이즈와
음악적인 소리의 구분은 삽시간에 무력해진다.
여기에는 매체와 내용, 노이즈와 악음, 그리고
아날로그와 디지털이라는 두 상반된 상태들이
중첩되어 있다. 음악과 음악 외적인 것들을 나누는

범주가 너무도 연약했음이 들통나고, 최대한으로
제거됐던 노이즈나 음반의 존재가 손쉽게 음악의
영역으로 끌려들어 온다. 이들은 음악과 너무
가까이에 있었기 때문에 음악이 아닌 것으로 애써
구별되어 왔지만 동시에 너무 가까웠기 때문에
음악과 결코 완전히 떨어질 수 없던 것들이었다.
이제 그 경계는 흐려지고 음악은 음악이 아니었던
영역으로 점점 더 넓게 번져 간다.

　　만약 음반의 소리가 녹음된 음악을 뒤덮는다면,
혹은 어느 순간 녹음된 음악은 아예 사라져 버리고
매체의 소리만 남는다면, 음반과 음악의 관계는
어떻게 재설정되어야 할까. 흐려지는 음악과
선명해지는 음반의 소리. 그것은 여전히 음반일까,
아니면 이제는 음악일까.

1.　　테오도어 그래칙, 『록음악의 미학: 레코딩, 리듬, 그리고 노이즈』,
장호연 옮김(서울: 이론과 실천, 2002), 197.

2.　　같은 책, 115~116.

3.　　Paul Hegarty, *Noise/Music: A History* (New York:
Continuum, 2010), 183.

4.　　Nicholas Cook, "Ghost in the Machine," *Beyond the
Score: Music as Performance* (New York: Oxford University
Press, 2014), 360.

5.　　Paul Hegarty, *Noise/Music: A History*, 182.

6.　　Fredric Jameson, "Postmodernism, Or, The Cultural
Logic of Late Capitalism," *New Left Review* 146 (1984): 67.

7.　　발터 벤야민, 『기술복제시대의 예술작품』, 최성만 옮김(서울:
도서출판 길, 2016), 15.

8. Eric Clarke, "Ideological, Social and Perceptual Factors in Live and Recorded Music," in *Musical Listening in the Age of Technological Reproduction*, ed. Gianmario Borio (Surrey: Ashgate, 2015), 27.

9. 신예슬, 「사본들의 세계」, 김주원 외, 『Walking, Jumping, Speaking, Writing. 境界を, ソウルを, 世界を, 次元を. 경계를, 시간을, 세계를, 차원을. 신체는, 링크는, 언어는, 형태는』, 2018 서울사진축제 특별전 카탈로그(서울시립미술관, 2019), 98.

10. 그라모폰무지크의 초연 현장에 대한 정보는 다음 문헌 참고. 마크 카츠, 『소리를 잡아라』, 허진 옮김(경기: 도서출판 마티, 2006), 5장 「그라모폰무지크의 출현과 몰락」.

11. Mark Katz, "Hindemith, Toch, and Grammophon-musik," *Journal of Musicological Research* 20 (2001): 167.

12. LP에 먼지나 이물질이 붙으면 바늘 끝과 LP 표면 사이에서 발생하는 마찰열로 인해 이 먼지가 바늘이나 LP의 표면에 그대로 녹아 붙는 경우가 있는데, 이것이 팝 노이즈의 발생 원인이 된다.

13. LP를 재생할 때 LP가 제대로 된 위치에 놓이지 않았을 때 바늘이 다시 골을 따라 제자리를 찾아가는 과정에서 음정이 높아지거나 낮아지는 현상이 발생한다. 테이프에서도 마찬가지로, 테이프를 케이스에서 갑자기 잡아 빼는 등 비정상적인 움직임이 생겼을 때 이러한 현상이 생긴다. 이때 속도가 느려져 주기가 길어지는 현상을 와우(wow), 속도가 빨라져 주기가 짧아지는 현상을 플러터(flutter)라고 부른다.

14. 자기 기록 매체(테이프, 디스크, 카드, 드럼) 표면상에서 문자나 숫자의 판독 기록을 할 때 데이터의 일부가 지워지는 우발적인 오류로, 표면의 오염, 흠, 이물 혹은 비자성 영역의 존재 등이 그 원인이다. 월간전자기술 편집위원회, 『전자용어사전』(서울: 성안당, 1995), '드롭아웃' 항목.

15. 앰프에서 베이스 부분의 음량을 크게 증가시키면 간혹 턴테이블이 변동이 심한 광대역 노이즈인 럼블(rumble) 노이즈를 낸다.

16. 최종철, 「로잘린드 크라우스 포스트 미디엄 이론의 이중성에 관한 변증적 고찰」, 『미학 예술학 연구』 46(2016): 237.

소리의 오브제, 구체 음악

음악이 세계와 자연에 이미 존재한다고 생각했던 중세 프랑스의 음유 시인 트루바두르와 트루베르는 자신을 '음악을 찾는 사람'으로 여겼다. 각각 프랑스 남부와 북부에서 활동했던 음유 시인들을 일컫는 트루바두르와 트루베르의 이름에 공통으로 포함된 접두어 '트루베'(trouver)는 발견하다, 찾아내다, 구하다, 얻다라는 뜻을 지닌다.

1958년, 올리비에 메시앙은 「새의 카탈로그」를 완성했다. 「새의 카탈로그」에는 메시앙이 직접 새의 서식지를 방문해서 들었던 새소리와 그 새가 있었던 지역 특유의 정취가 담겨 있다. 그는 새소리를 오선보에 정교하게 채보했다. 까마귀, 꾀꼬리, 지빠귀, 딱새, 부엉이, 종다리, 개개비, 말똥가리, 딱새, 마도요 등 총 일흔일곱 종류의 새소리가 음으로 변환되어 기록됐고, 총 일곱 권의 악보가 만들어졌다. 새소리로부터 출발한 이 음악은 피아노 한 대로 연주되도록 설계되어 있다.

한편 그보다 몇 년 앞선 1950년, 피에르 셰페르는 그의 동료 피에르 앙리와 함께 새소리를 직접 녹음해 「새 RAI」라는 곡을 만들었다. 새소리의 기계적인 반복, 잠깐 커졌다 줄어드는 소리, 새소리에 잔향과 울림을 인공적으로 더해 멀찍이서 들려오는 듯한 효과를 내는 등 새소리가 다채롭게 배치되어 있는 이 곡은 재생을 통해서 감상 가능한 테이프 음원으로 완성되었다. 메시앙과 셰페르, 두 사람이 귀 기울여 들었던 이 새소리는 각자 어떠한

과정을 거쳐 음악의 지위를 얻게 되었는가.

새소리로 만든 두 음악 —————————————
새소리를 기보해 전통적인 방식으로 작곡한
메시앙과 새소리를 녹음해 그 음원을 재구성한
셰페르. 「새의 카탈로그」와 「새 RAI」의 출발점은
두 사람이 자연 속에서 들었던 구체적인 새소리일
것이다. 동일한 재료에서 시작됐음에도 불구하고,
이 두 음악의 소리는 물론 이 두 사람이 새소리를
음악화하는 방법은 사뭇 다르다.
　　메시앙은 그가 새소리를 들었던 첫 순간부터
이를 음악의 언어로 번역한다. 조류학자이자
독실한 가톨릭 신자였던 그에게 새소리는 매력적인
동물의 소리이기도 했지만 신이 인간에게 선사한
음악이기도 했다. 이 특별한 존재에 매료된 그는
오선보를 들고 숲을 거닐며 새소리를 음표로
포획했고, 이를 추후 많은 곡에 적용했다(「검은 새」,
「이국의 새들」 등). 즉 인간의 음악과는 너무나 다른
이 새소리를 악보로 기록하고, 피아노라는 악기로
연주하게 만든 메시앙의 곡 「새의 카탈로그」는
새소리라는 구체적인 소리를 음악적으로
재구성한 결과물이었다. 메시앙에게 새소리를
듣는다는 것은 신의 음악적 언어를 이해하는 것에
가까웠다. 그렇기 때문에 새소리를 채보해 우선
이를 음악적으로 문자화하고, 그 구조와 원리를
찾아내고, 분석 가능한 수준으로 치환하는 것은

늘 천국과 신을 갈망하고 그 언어를 듣길 바랐던
그에게 반드시 필요한 작업이었을 것이다.

반면 셰페르는 세계에서 들려왔던 바로 그
새소리를 직접 녹음해 이를 음악화한다. 물론
녹음한 소리를 고스란히 재생하는 데서 그치지는
않고 나름의 구성 논리에 따라 녹음된 소리를
편집하고 재구성하는 과정을 거친다. 그 재구성의
목적은 이 구체적인 소리를 가지고 청각적으로
흥미로운 음악을 만들어 내기 위한 것일 뿐,
메시앙처럼 그 소리에 숨은 의미를 읽어 낸다거나
새로운 의미를 부여하기 위한 것은 아니었다.

셰페르는 다른 무엇보다도 '녹음된 소리'를
재구성해 음악을 만들 수 있다는 것에 주목했다.
녹음된 음원을 자르고 붙여 구조를 조정하고,
음원의 재생 속도를 바꾸어 템포를 바꾸고,
모티브를 거꾸로 역행하는 대신 음원을 거꾸로
재생하는 등, 작곡은 추상적인 기호를 배열하는
과정에서 음원이라는 고정된 재료를 가지고
공예를 해 나가는 과정으로 변모했다. 셰페르는
재료도 창작 방식도 몹시 구체적인 이 음악을 '구체
음악'이라고 부르기 시작했다.

한 작곡가는 새소리를 음악의 어법으로 바꾸어
악기로 연주하게 만들고, 한 작곡가는 새소리를
녹음기로 포획해 음원을 편집해 들려준다. 메시앙의
경우, 이것이 음악이라는 것을 의심할 필요는 없어
보인다. 그 기원이 무엇이든 이는 연주라는 과정을

담보한 작곡이었고, 피아노라는 전통적인 '악기'로
연주됨으로써 무리 없이 음악의 지위에 오른다.
다만 셰페르의 경우, 녹음된 새소리가 음악으로
받아들여지기 위해서는 무언가가 선결되어야 했다.
이제까지 음악이 아니었던 소리를 어떻게 음악으로
바꾸어 낼 것이냐는 문제였다.

셰페르의 입장

바티뇰 역을 지나가는 기관차 소리, 도처에서
들려오는 새소리, 장난감 소리, 타악기 소리,
피아노 소리, 소스 팬을 쳐서 나는 소리, 노랫소리,
말소리, 하모니카 소리들. 이 소리들은 셰페르의
「철도 연습곡」, 「새 **RAI**」, 그리고 「다섯 개의 소음
연습곡」의 재료가 됐다. 소리 나는 것이기만 하다면
아무런 제한 없이 구체 음악의 재료가 될 수 있었고,
이 소리들에는 그 어떤 위계도 없었다.

이제껏 음악에서 들려왔던 소리는 주로
노래하는 사람의 목소리나 악기 소리였다.
물론 이들이 음악에서 들려오던 소리의 전부는
아니었다. 간혹 대포 소리가 곡(차이콥스키의
「1812년 서곡」)의 일부로 포함되거나 천둥소리를
내는 악기(선더 시트)가 만들어져 여러 곡에
사용되기도, 소음을 내는 악기(루이지 루솔로의
소음 기계 '인토나루모리')가 제작되기도 했다. 또
20세기 초중반, 유럽의 여러 작곡가들은 음악의
재료를 비판적으로 재고하며 낯선 소리들을

음악의 영역으로 포섭했다. 그 과정에서 연주자의
숨소리나 손톱으로 건반을 긁는 소리, 클라리넷의
키를 누르는 소리가 음악의 일부가 되기도 했다.
이 일련의 사례들은 음악의 재료를 더 다양화하긴
했으나 이는 어떤 소리를 듣고 선택적으로 음악에
포섭하는 것이었다. 반면 셰페르는 조금 다른
방식을 취한다. 그는 녹음을 통해 모든 소리를
음악의 재료로 만들자는 일종의 '방법론'을
제안함으로써 일순간 그 범위를 무한히 넓혔다.
녹음기를 손에 쥔 자에게는 음악의 재료가 세계
도처에 널려 있는 셈이었다.

　　하지만 녹음된 소리가 음악이 되기 위해서는
일종의 가공 작업이 필요했다. 물론 오늘날에는
녹음된 소리가 그 자체로 음악으로 받아들여지는
경우도 왕왕 있으나 **20**세기 중엽의 셰페르는
세계의 소리나 청각적 사건은 음악의 재료일 뿐
그 자체로 음악이 될 수는 없다고 여겼고, 다음과
같은 지침을 내렸다. "어떤 것을 그 자체로 듣고
그 텍스처와 매체와 색채를 느낄 수 있도록 구성
요소들을 구별하라. 그리고 반복하라. 같은 소리
조각들을 반복해라: 거기에 더 이상 사건은 없다.
음악이 있다."#1 예컨대 기차 소리를 통해 '기차가
지나간다'는 사건을 전달하는 것이 아니라 기차
소리를 재료로 만들어 낸 '음악'을 들려주기
위해서는 녹음된 소리를 잘게 분해하고 편집하고
재구성해야 한다고 생각한 것이다.

　일찍이 그라모폰무지크가 더빙과 속도
조절 같은 기본적인 편집 방법을 구상했던 것에
더해, 구체 음악은 재생 속도를 더욱 자유자재로
조절하고, 음원을 자르고, 자른 음원을 이어
붙이고, 거꾸로 재생하는 등의 방법들을 고안했다.
이는 구체 음악이 이미 전자 음악을 위한 여러
장비들이 마련된 상황 속에서 탄생했고, 또
마그네틱테이프라는 매체를 사용했기 때문에
가능했던 것이기도 하다. 원판 모양으로 생긴
음반에서는 녹음된 음원을 편집할 때 잘라 붙이거나
재조립하는 등의 편집 방식이 불가능했으나 돌돌
말려 있는 넓은 끈처럼 생긴 마그네틱테이프에서는
그러한 편집이 한결 용이했다. 물론 오늘날의
기준으로 보기에 이 편집의 범위는 몹시
제한적이었지만, 구성상의 변화를 꾀하기에는
충분했다.

　셰페르는 녹음된 소리를 재구성하는 방법을
때로 기존의 음악에서 찾았다. 음악에는 반복과
변주, 발전, 확장, 축소와 같은 구성상의 기법뿐
아니라 곡 전체에 적용되는 변주곡이나 모음곡,
연습곡, 소나타 등의 형식도 존재했다. 음악의
구성과 형식을 따르는 것은 재료의 구체성을
지키면서도 음악적인 요소를 도입할 수 있는 절묘한
방안이었다. 게다가 구성과 형식이 이전의 음악과
유사하다면 낯선 소리를 꽤 익숙한 방식으로
들려줄 수 있다는 이점도 있었다. 기존의 형식을

아주 엄격히 따른다고 보기는 어려우나, 셰페르는
「다섯 개의 소음 연습곡」,「모음곡」,「한 남자를 위한
교향곡」 등의 작업에서 반복과 변주, 발전, 축소
등의 구성 방식을 사용했고, 몇몇 작업의 제목에
음악 형식의 이름을 써 두었다. 실제로 그 형식이
같지 않더라도 적어도 이런 명명은 기존 음악과의
구성적 연속성을 암시했다.

　　이런 가공 작업 및 명명은 궁극적으로 소리를
음악으로 바꾸기 위해 필요한 과정이었을 것이다.
그런데 여기에는 어떤 흥미로운 지점이 있었다.
소리가 나는 것이기만 하다면 별다른 제한 없이
모두 구체 음악의 재료가 될 수 있었다. 그러니 '기존
음악의 소리' 또한 마땅히 구체 음악의 재료가 될 수
있었다는 것이다.

　　음악과의 충돌 ——————————

셰페르의 「보라색 연습곡」과 「검은색 연습곡」은
피에르 불레즈가 연주한 피아노 소리를 녹음하고
편집해서 만든 곡이다. 피아노를 관습적으로 연주한
소리에서 출발했음에도 구체 음악의 방법론을 거쳐
만들어진 결과물은 사뭇 생경했다. 피아노 소리가
거꾸로 재생되거나 소리가 자연스레 소멸하기
전에 뚝 잘려 끊기는 등, 녹음된 악기 소리는 편집
과정에서 어떻게든 변형될 수 있었다. 몇몇 부분은
이것이 녹음된 피아노 소리라는 것을 알아차리기
힘들 정도였다. 이 연습곡들에서 '불레즈의 피아노

연주'라는 최초의 사건은 그 명확한 흔적조차
찾기 어려울 정도로 분해되어 사라졌다. 셰페르의
표현처럼 "거기에 더 이상 사건은 없었고, 음악이
있었다."

　그런데 '불레즈의 피아노 연주'는 「보라색
연습곡」과 「검은색 연습곡」이 되기 전부터 이미
음악이었다. 기차 소리나 장난감 소리를 음악으로
바꾸기 위해 편집하고 재구성하고 음악의
형식으로 명명하는 것은 꽤 자연스러운 수순으로
보이나 이미 음악인 것을 구체 음악으로 바꾸기
위해 이 과정을 거치는 것은 어찌 보면 불필요해
보였다. 하지만 불레즈의 피아노 연주를 그대로
들려준다면 셰페르가 생각하는 구체 음악이 될 수는
없었으므로, 그 작업을 구체 음악으로 성립시키기
위해서는 설령 그것이 '음악'일지라도, 녹음 당시의
사건을 해체해야 했다.

　이 과정이 썩 유쾌하지 않았던 것인지, 셰페르는
다음과 같은 회의적인 기록을 남겼다.

　　내 작업의 모든 단계에는 모순이 있다. 소리
　　대상들이 겹쳐지지만 이것들을 겹친다고
　　해서 풍성한 결과가 나오지도 않는다. 이
　　뒤틀림을 관통하는 뒤틀린 음악적 아이디어,
　　혹은 아이디어의 그림자는 여전히 변하지
　　않은 채 남아 있고 기형적인 형식과 동일한
　　아이디어의 구체적인 변주가 너무 많이

남아 있다. 이 변주들은 모순적이다. 너무
음악적인 동시에 충분히 음악적이지 않다.
너무 음악적인 이유는 원곡 때문이고,
음악적이지 않은 이유는 이 소리들 대부분이
너무 거칠고 불쾌하기 때문이다.[#2]

구체 음악은 기존 음악에서 완전히 벗어날 수도,
기존 음악으로 완전히 흡수될 수도 없는 모순적인
상태로 음악과 묘하게 엉켜 있었다. 셰페르는 이
애매모호한 관계를 정리하기 위해 기존의 음악과
구체 음악의 차이점을 명확히 정립하려 했다.
그에 따르면, 소위 '추상'이라 부를 수 있을 기존의
음악은 구상→표현→연주의 순서로 이루어지며
이는 추상적인 아이디어가 구체화되는 과정이었다.
소위 '구체'라 부를 수 있을 자신의 새로운 음악은
재료→실험→작곡의 순서로 이루어지며 이는
구체적인 소리가 추상화되는 과정이었다.[#3] 즉
보통의 음악은 추상에서 구체로 향하고 자신의
음악은 구체에서 추상으로 향하니 완전히 정반대의
메커니즘을 따른다는 것이다.

하지만 이 도식은 음악의 실례들과 어긋났다.
저 도식에 의하면 메시앙의 「새의 카탈로그」는
'기존의 음악'이지만 이는 구체 음악처럼 새소리라는
'재료'에서 출발했고, 셰페르의 「모음곡」은 '구체
음악'이지만 이는 기존의 음악처럼 그가 작곡한
곡, 즉 '구상'된 것으로부터 출발했나. 음악도

구체 음악처럼 재료에 대한 관심으로부터 창작을
시작했고 구체 음악도 음악처럼 구상으로부터
창작을 시작했다. 이에 관한 반례는 무수히 많았다.
또한, 음악에서 추상과 구체가 정확히 어떻게
구분되는지, 각자의 의미는 무엇인지도 모호했다.
이 모순은 결국 구체 음악을 '기존 음악'의 기준으로
바라봤기 때문에 생겨나는 것이었다. 구체 음악과
기존의 음악을 일대일로 비교하는 한 구체 음악에
관한 논의는 공회전 상태에 머무를 수밖에 없었다.

소리를 음악으로 듣기 ──────────
이 모순과 충돌에서 벗어나는 방법은 의외의 지점에
있었다. 구체 음악은 '청취'와 깊은 관계를 맺고
있었다. 어떤 소리를 '듣고' 이를 여러 구성 요소로
구별해 보라는 지침, 녹음을 재구성하는 과정에서
사건성이 완전히 제거되지 않더라도 감상자가
음악적인 것을 더 '듣고' 극적인 것을 덜 '듣게' 만들
수 있다는 사실, 기차가 움직이는 소리를 들을 때
어떻게 '듣는지'에 관한 것을 알면 된다는 점, 결국
모든 것은 '듣기의 문제'라는 진술 등, 구체 음악에
관한 셰페르의 글에서는 계속해서 청취의 기술이
언급된다.
　　　머리 쉐이퍼는 셰페르의 관심이
"음향학적이라기보다 오히려 음악 심리학적인
것"#4이라고 말한다. 소리를 어떻게 음악으로
만드는가보다도 소리를 어떻게 음악적으로

인식하는가의 문제였다는 것이다. 그는 소리를
음악화하겠다는 생각으로 여러 실제적인 방안을
모색했지만, 결국 음악과 음악이 아닌 것을
가르는 것은 고정된 형식이나 재료의 문제가
아니라 '듣기'의 문제라는 것을 일찌감치 인식하고
있었다. 그간의 고군분투는 어쩌면 셰페르 자신이
'음악적으로' 들었던 소리를 다른 이들에게도
음악적인 대상으로 전달하기 위한 객관적 방안을
모색하려는 시도였는지도 모른다.

　　음악과 음악이 아닌 것의 경계는 절대적인
것이 아니라 상대적이고 자의적인 관계로, 소리를
음악으로 재구성하는 '실질적인 테크닉'은 마련될
수 없었다. 하지만 그럼에도 불구하고 구체 음악은
특정 소리를 오브제화해 그것을 음악처럼 듣는
'태도'를 제시해 냈다. 떠도는 악상들이 기호에
묶여 지면에 적히자 비로소 '작품'과 같은 대상이
된 것처럼, 떠도는 소리들은 음반이라는 사물에
포섭되어 '소리의 오브제', 혹은 '음악' 같은 대상이
됐다. 그것이 소리의 오브제인지, 구체 음악인지,
음악인지 판가름하는 것은 무의미하겠으나
적어도 그렇게 녹음되어 신체를 가지게 된 소리를
우리가 귀 기울여 들을 수 있을 가능성이 커졌다는
것만큼은 확실하다.

　　구체 음악은 세계에서 들려오는 모든 소리를
음악의 재료로 포용했다. 이는 그 모든 소리를
음악으로 규정하겠다는 태도보다는 우리가 그것을

음악의 재료로 들을 수 있다는 가능성을 제안하는 것에 가까웠다. 즉, 구체 음악이 추동한 것은 "듣기의 기술"이었다.#5 다만 음악에는 신체가 없는 탓에 세계 속을 떠도는 특정한 소리를 흘려보내지 않고 일종의 오브제처럼 대상화하여 자세히 듣기 위해서는 녹음 기술이 필요했지만, 지난한 창작 과정과 고민을 거친 구체 음악이 정말로 조율한 것은 단순히 음악과 구체 음악의 비좁은 관계가 아니라 세계의 소리와 음악의 관계, 그리고 소리를 음악적으로 듣는 새로운 태도였다. 음악학자 김진호는 다음과 같이 말한다. "따지고 보면 뒤샹도 「샘」을 통해 구체 음악가들과 유사한 주장을 했다. 소변기라는 기능을 생각하지 말고 오브제로만 그것을 보자는 것이 뒤샹의 주장이었다. (기차 소리를 기차를 떠올리지 말고 음향적 오브제로 듣자는 셰페르의 주장과 거의 같지 않은가.)"#6

　　궁극적으로 구체 음악은 소리를 음악적으로 듣는 경험, 어떤 청각적 사건을 해체하여 음악처럼 듣는 경험을 선사한다. 이 청취가 결국 우리에게 남기는 것은 세계를 듣는 것과 음악을 듣는 것이 정확히 양분되지 않는다는 감각이다. 세계의 소리는 음악적으로 재편되고, 음악 또한 세계의 소리로 섞여 들어간다. 세계의 모든 소리를 음악적으로 들을 수 있게 된다면, 음악이 아닌 소리는 무엇이 되고, 음악을 듣는다는 것의 의미는 어떻게 변화할까.

1. Carlos Palombini, "Machine Songs V. Pierre Schaeffer: From Research into Noises to Experimental Music," *Computer Music Journal* 17/3 (1993): 15.

2. Pierre Schaeffer, *In search of a concrete music*, trans. Christine North and John Dack (University of California Press, 2012), 31. 프랑스어 원서는 Pierre Schaeffer, *A la recherche d'une musique concrete* (Paris: Éditions du Seuil, 1952).

3. 같은 책, 25.

4. 머레이[머리] 쉐이퍼, 『사운드 스케이프: 세계의 조율』, 한명호, 오양기 옮김(서울: 그물코, 2008), 212.

5. Brian Kane, *Sound Unseen: Acousmatic Sound in Theory and Practice* (New York: Oxford University Press, 2014), 26.

6. 김진호, 『매혹의 음색: 소음과 음색의 측면에서 본 20세기 서양음악의 역사와 이론에 대한 개론서』, (서울: 갈무리, 2014), 361.

도판 출처 및 크레디트

24쪽 Franz Liszt, *Etudes d'execution transcendante*, S.139, No. 1, 1911, Breitkopf & Härtel.

32쪽 Alban Berg, *Lyrische Suite*, 1927, Universal Edition.

35쪽 Erik Satie, *Vexations*, 1969, Éditions Max Eschig.

37쪽 Arnold Schoenberg, *Pierrot Lunaire*, Op. 21, 1914, Universal Edition.

39쪽 Karlheinz Stockhausen, *Klavierstuck 11* © 1957 by Universal Edition (London) Ltd.

43쪽 John Cage, *Aria* © 1960 by Hanmar Press, Inc., used by permission of C.F. Peters Corp.

45쪽 Krzysztof Penderecki, *Threnody For The Victims Of Hiroshima* © 1961 (Renewed) EMI DESHON MUSIC, INC., used by permission of ALFRED MUSIC.

47쪽 Luciano Berio, *Sequenza III/fur Frauenstimme* © 1968 by Universal Edition (London) Ltd. © Copyright assigned to Universal Edition A.G.

48쪽 Cathy Berberian, *Stripsody* © 1966 by C.F. Peters Corporation, used by permission.

53쪽 Cornelius Cardew, *Treatise* © 1970 by Hinrichsen Edition, Ltd., used by permission of C.F. Peters Corporation.

60, 66, 71쪽 Dieter Schnebel, *MO-NO: Musik zum Lesen* © 2018 by Edition MusikTexte, Cologne.

88쪽 © National Music Centre.

96쪽 © Jorge Royan, http://www.royan.com.ar, CC-BY-SA-3.0.

106쪽 Leo F. Bartels and Rudolf Dolge, *The Perforating of Music Rolls with Leabarjan Perforator* (The Leabarjan Mfg. co., n.d), 11, 16, courtesy of John Wolff.

131쪽 Conlon Nancarrow, *Study for Player Piano No. 49c*
© Conlon Nancarrow Collection in the Paul Sacher
Foundation.

136쪽 Franz Josef Pisko, *Die neueren Apparate der Akustik*
(Vienna, 1865).

139쪽 L.C. Handy 촬영. 미국 의회도서관 소장.

찾아보기

신예슬

음악 비평가. 동시대 음악과 소리에 관해 이야기한다. 서울대학교에서 음악학을 공부했고, 2013 객석예술평론상과 2014 화음평론상을 받았다.